英 雄 　 動 作 　 Coding 　 學 習 　 漫 畫

三民書局

© Coding man 02：英雄的誕生

著 作 人	宋我論　k-production
繪　　者	金瑲守
監　　修	李　情
審　　訂	蘇文鈺
譯　　者	廖品筑
責任編輯	陳妍蓉
美術設計	郭雅萍
發 行 人	劉振強
發 行 所	三民書局股份有限公司
	地址　臺北市復興北路386號
	電話　(02)25006600
	郵撥帳號　0009998-5
門 市 部	（復北店）臺北市復興北路386號
	（重南店）臺北市重慶南路一段61號
出版日期	初版一刷　2019年1月
編　　號	S 317840

行政院新聞局登記證局版臺業字第○二○○號

有著作權‧不准侵害

ISBN　978-957-14-6554-8　　（平裝）

http://www.sanmin.com.tw　三民網路書店

※本書如有缺頁、破損或裝訂錯誤，請寄回本公司更換。

英雄　　動作　　Coding　　學習　　漫畫

Coding man

02 英雄的誕生

作者：宋我論、k-production｜繪者：金瑋守
監修：李情｜推薦：韓國工學翰林院
譯者：廖品筑｜審訂：蘇文鈺

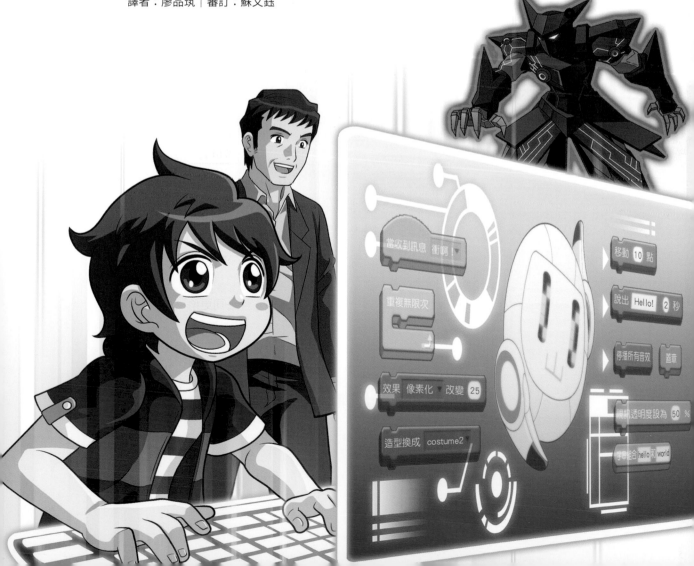

在第四次工業革命的時代下，需要的已不再是具備各種知識的人才了！比起一味的累積知識，能夠將至今為止那些大量的知識變得有價值、並且活用它們的人，才是最重要的。

你能想像沒有電視、洗衣機、汽車和電腦的生活嗎？

透過電力控制而發明出各種功能的生活用品及交通工具，使得我們的生活大大的改變。若再深入的探討，甚至還有人工智慧、機器人、無人駕駛車等更深一層的發明，而這些東西一定會對現代人的生活造成莫大的影響。為了要讓所有的機器能夠正常運作，coding是不可或缺的，而我們也要為了能夠活用coding加強自己的能力。

Coding教育的目標是要發掘能夠以合理性、邏輯性思考的人才，從前那種為了程式設計而只著重背誦的教育已經過時了。就目前來說，對於解釋什麼是coding、該如何學習coding，這樣的系統根本還沒籌備完成，所以在這樣的狀況下，最重要的事情就是積極地去認識coding了，以此為出發點的教育，可以培養系統性思考及有效的程序控制等適合這個時代的人才。也就是說，coding不僅非常重要，也是很有趣的事。

被稱為數位時代第二外語的coding！
怎麼辦？要從哪裡開始呢？

我們為了找尋這個問題的答案而苦惱很久，最後這本書的主角誕生了，就是「劉康民」。劉康民是在這個急需coding的世界上，一天一天地增進自己實力，如同英雄般的人物。

各位！Coding man到底是如何誕生的？他是用什麼方法來學習coding，並且讓自己日益進步呢？還有，在學習coding之路上又會叉到什麼阻礙呢？

請好好的期待吧！大家若能感受到Coding man的魅力，也一定能充分理解coding的世界！

Dasan兒童圖書 全球性學習漫畫企劃組

李　情 (大光小學　教師)

看來你目前對「coding」這個單字還很生疏，但這對學習電腦的人而言卻是再熟悉不過了。最近，coding不只是在小學，甚至國、高中都獲得了很大的關注，那是因為人類正在經歷被稱為「第四次工業革命」的嶄新變化，作為活在這個時代的人類，需要對coding有正確的理解，以及相當的興趣才行。我相信Coding man系列可以幫助小學生們，利用趣味的方式理解陌生的coding，透過書中的主角康民而逐步對coding產生親近感，學習到連結在漫畫情節中的大量知識與概念，效果值得期待。

韓國工學翰林院

韓國工學翰林院主要目標是發掘對技術發展有極大貢獻的工學技術人員，同時對於這些人員的學術研究、事業提供協助。現在正處於人工智慧的時代，全世界都陷入coding熱潮，韓國對於軟體與coding相關課程的興趣也與日俱增。Coding man系列是coding教育的起點，而本書是第一本將電腦知識、coding及Scratch這個程式有趣地融入故事中的漫畫，所以即使是對coding沒興趣的學生，也會產生「我想更了解coding」這樣的想法。

蘇文鈺 (成功大學資訊工程系　教授)

我是資工系老師，卻不覺得所有人都要來學程式，包含小孩子在內！如果你對計算機有興趣，也許先別急著去讀計算機概論。這是一本用比較簡單還加入圖解的書，方便你了解計算機領域裡的部分內容。如果你對於這些東西感到興趣，再開始接觸程式設計也不遲。我所能做的建議是，電腦是一個有趣的東西，不只是可以用來玩遊戲等娛樂，還可以幫助你做好很多事，在未來，幾乎每個人的生活都離不開電腦，即使只是用人家設計的應用軟體，能善用它總不是壞事，如果真的對電腦科學有興趣，這可是會讓人廢寢忘食，值得用一生去投入的喔！

本書常出現的單字

#coding　　　#Scratch　　　#腳本

#運算思維　　　#第四次工業革命

#電腦容量　　　#外部儲存裝置　　　#勒索病毒

#GB　　　#USB　　　#資訊安全　　　#資料備份

#排序　　　#順序圖　　　#演算法

#人類與機器的溝通　　　#機器人　　　#人工智慧

#3D列印機　　　#深度學習

目　次

嗡嗡

登場人物

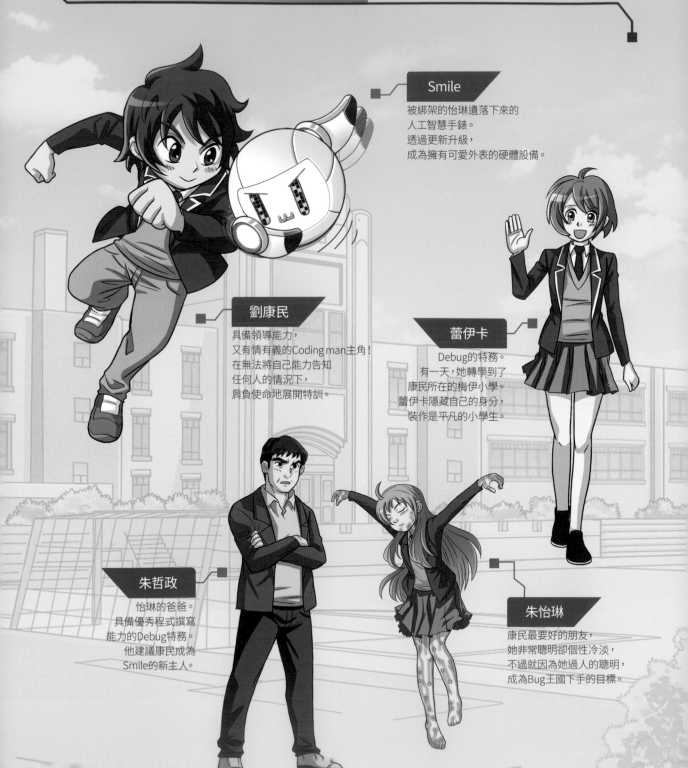

Smile

被綁架的怡琳遺落下來的
人工智慧手錶。
透過更新升級,
成為擁有可愛外表的硬體設備。

劉康民

具備領導能力,
又有情有義的Coding man主角!
在無法將自己能力告知
任何人的情況下,
肩負使命地展開特訓。

蕾伊卡

Debug的特務。
有一天,她轉學到了
康民所在的梅伊小學。
蕾伊卡隱藏自己的身分,
裝作是平凡的小學生。

朱哲政

怡琳的爸爸。
具備優秀程式撰寫
能力的Debug特務。
他建議康民成為
Smile的新主人。

朱怡琳

康民最要好的朋友,
她非常聰明卻個性冷淡,
不過就因為她過人的聰明,
成為Bug王國下手的目標。

Bug王國

Coding世界的邪惡勢力。
Coding世界的系統都必須倚賴coding的操作，
和人類世界是不同次元的存在。

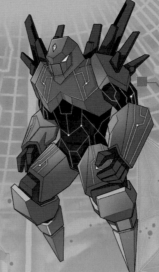

動作Bug

Bug王國第一個高階Bug，
是從Scratch動作積木
錯誤中突變的Bug。
高階Bug是可以經由
感染人類而誕生。

X-Bug

直接接收Bug國王傳達的命令，
Bug王國的第二領導人。
完全服從Bug國王命令的同時，
也暗藏著屬於自己的野心。

小囉嘍Bug

入侵人類世界，
執行上級交代任務的低階Bug。
由於bug實力个強，
所以變身成人類時看起來不太自然。
在X-Bug底下做事，完全服從他的指示。

其他登場人物

劉康民的父母

景植、泰俊

宥彩

前情提要

平凡的小學生劉康民，不知從何時開始擁有一種神奇的能力，
就是能用肉眼看見藏在各處的程式語言！
奇怪的事不斷出現，如身分不明的機器人，竟然綁架他的好朋友怡琳，
這時康民才知道有「Bug王國」的存在。
了解所有事情真相的Debug特務朱哲政，
向康民提議要他成為拯救世界的祕密武器…

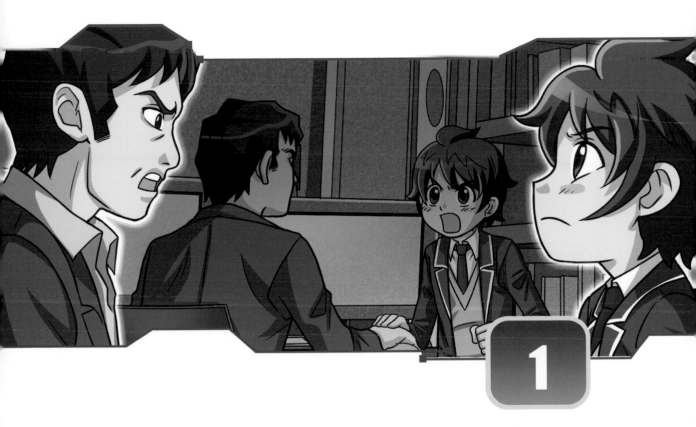

祕密武器

對任何人都絕口不提，
下定決心要成為祕密武器的康民，
卻發現自己什麼也做不到。

成為
祕密武器…

康民好像在
擔心什麼事耶？

他這麼安靜
不是很好嗎？

啪噠　啪噠

啪噠

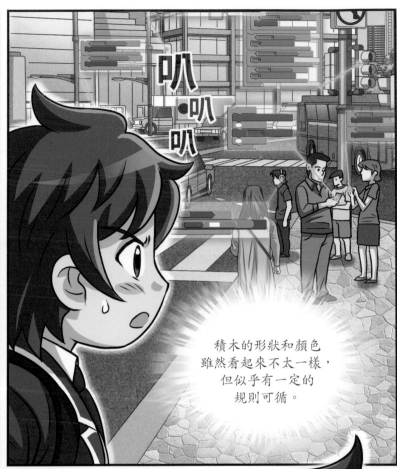

叭
叭
叭

積木的形狀和顏色
雖然看起來不太一樣，
但似乎有一定的
規則可循。

拍張照試試看？

喀嚓

果然拍不出來…

有這麼多種程式語言，我看得見的是積木型…

想要快速了解這麼多種程式語言的話…

還是需要叔叔的幫忙才行。

阿阿阿

噠

噠

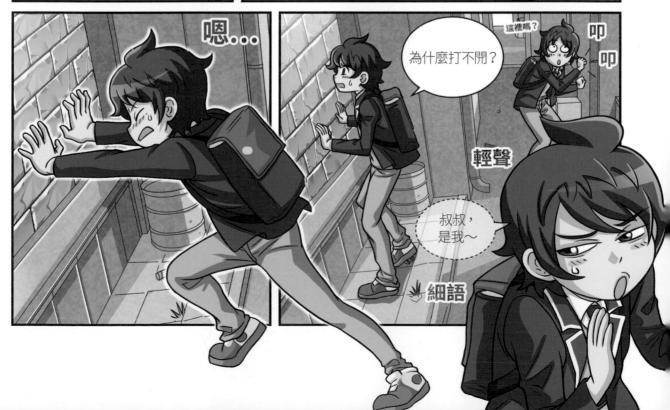

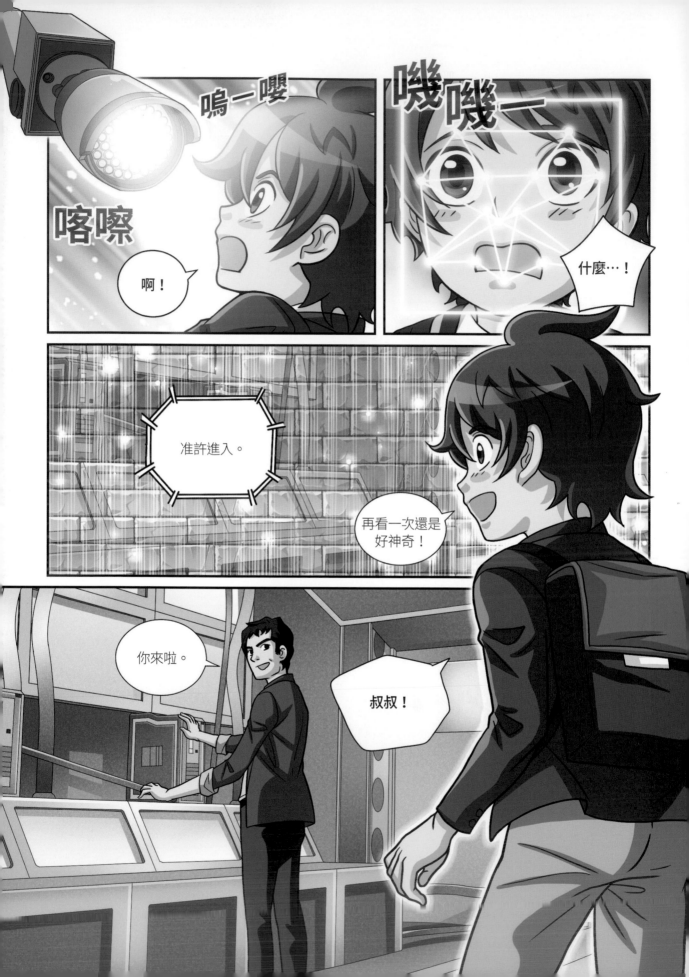

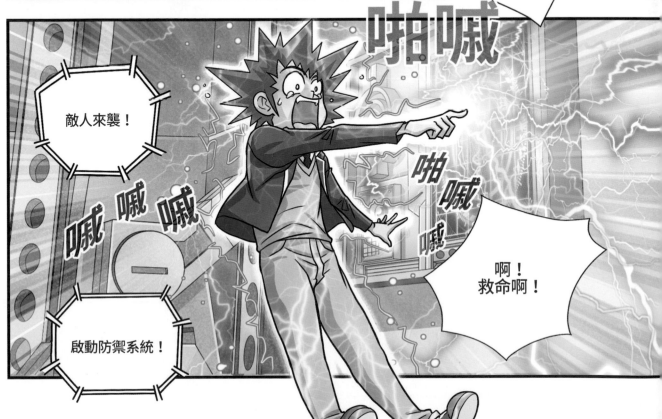

嘟

系統停止！

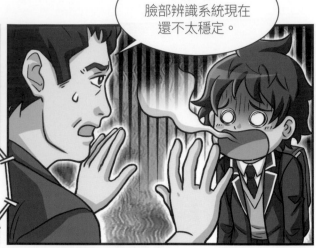

沒事吧？
臉部辨識系統現在
還不太穩定。

功能真的
好強大啊。

呼～

坐下

咕嚕 咕嚕

我跟你說的那些，
你想好了嗎？

漫畫中的觀念　機器辨識到康民的臉，門就會打開。
160頁會有更詳細的說明喔！

在那之前，請再給我一杯可樂吧。

也是，對年紀還小的你而言，的確是個過分的要求。就當作我沒說過吧。

嗝～

那怎麼行呢？

我今天會來這裡，就是因為我已經下定決心了。現在我需要叔叔的幫助。

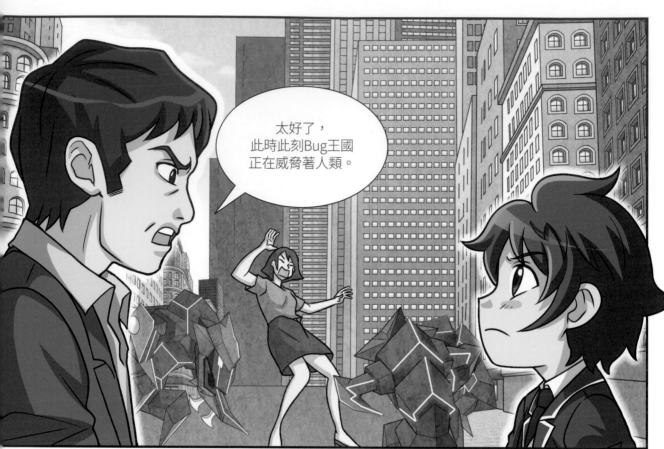

太好了，
此時此刻Bug王國
正在威脅著人類。

不可原諒！

我如果能變得更強，
進入那棟建築的話…

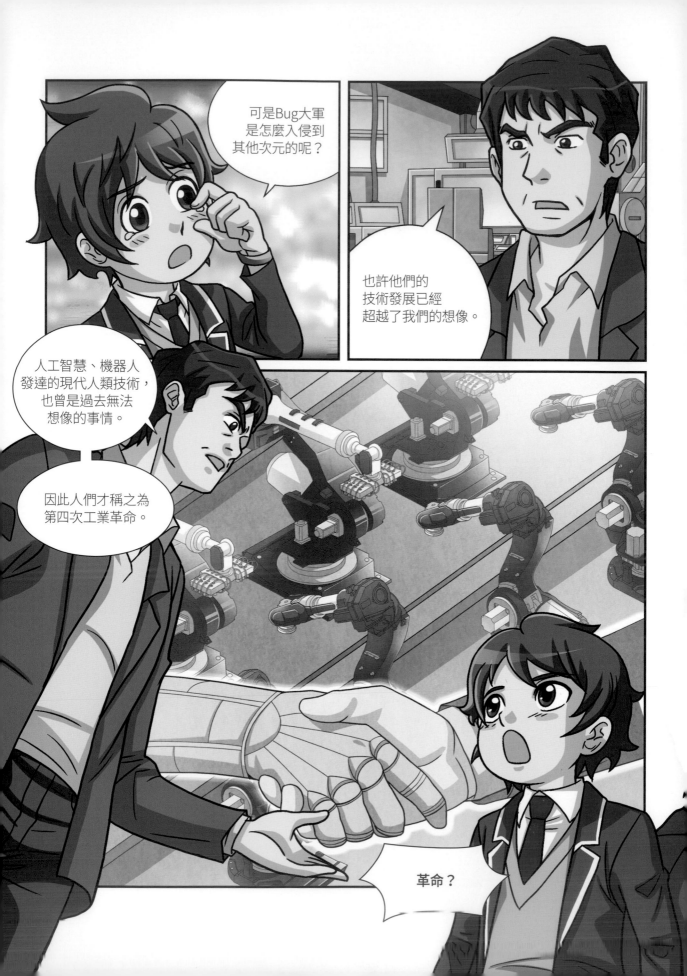

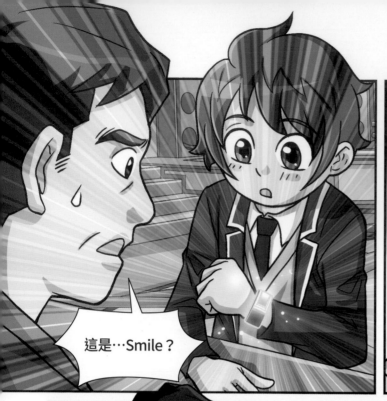

是的，沒錯。現在該還給叔叔了。

遞

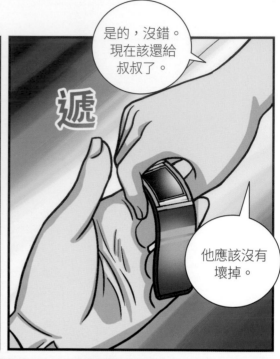

他應該沒有壞掉。

這是…Smile？

嗯…

現在，是該做出調整了！

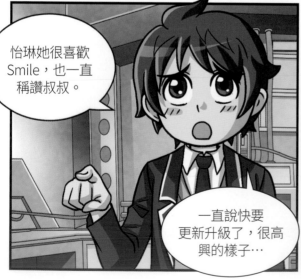

怡琳她很喜歡Smile，也一直稱讚叔叔。

一直說快要更新升級了，很高興的樣子…

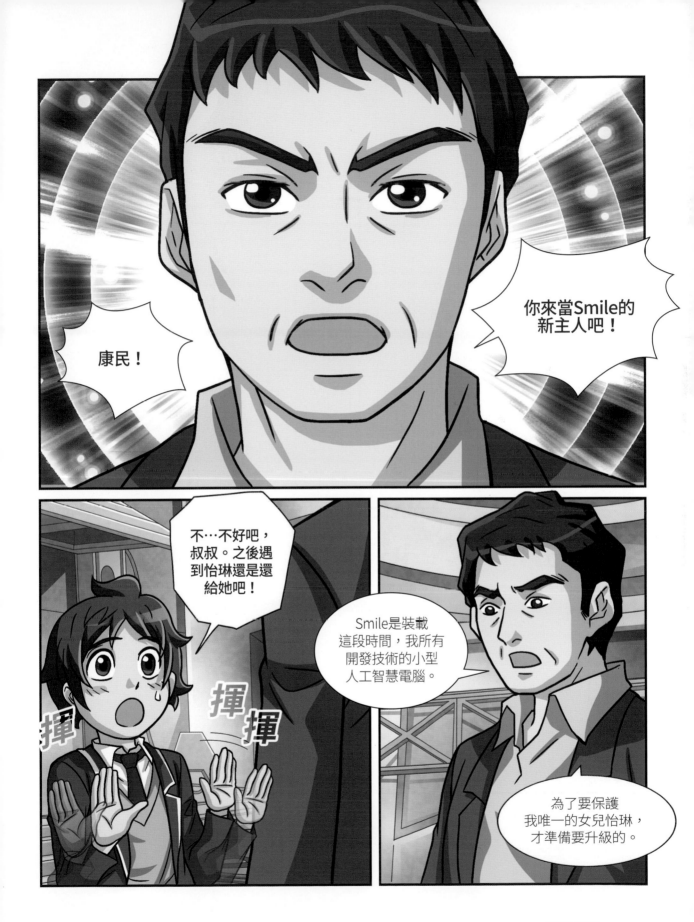

當天晚上，劉康民家

我回來了！

丟

Smile，
現在TWICE的子瑜
在做什麼？

子瑜現在
正在拍攝
炸雞廣告。

哇哈哈！
連這種事情都
會告訴我啊！

如果我能有跟
這傢伙一樣的
頭腦，那該有
多好啊？

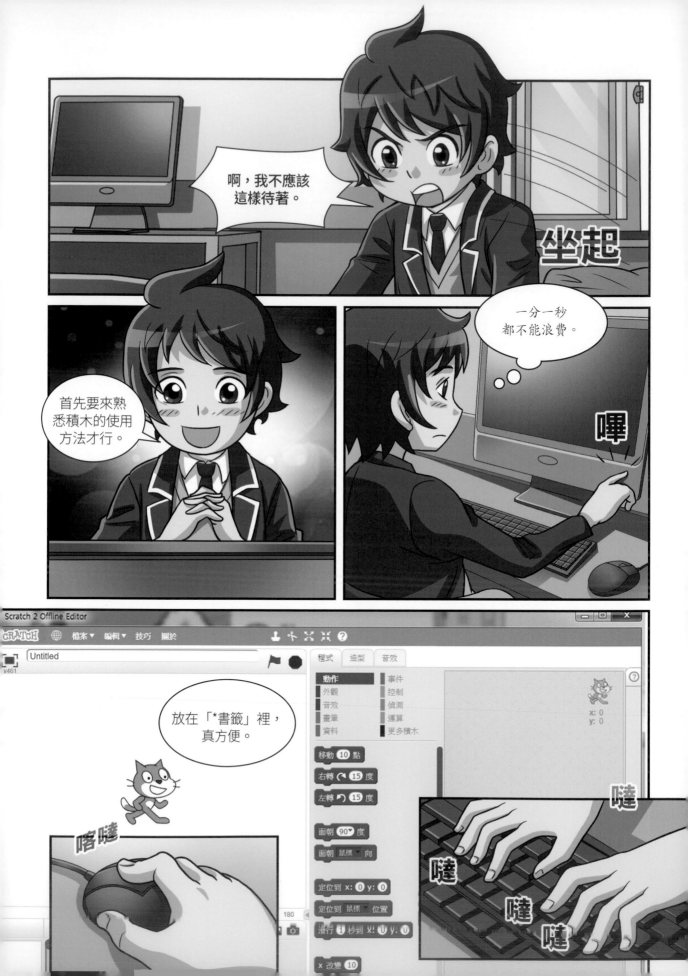

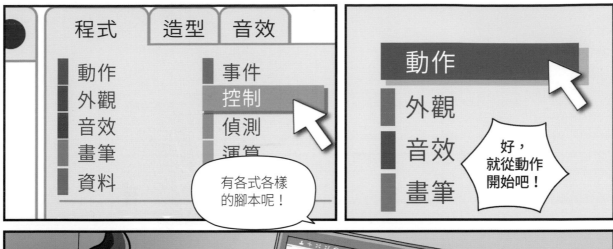

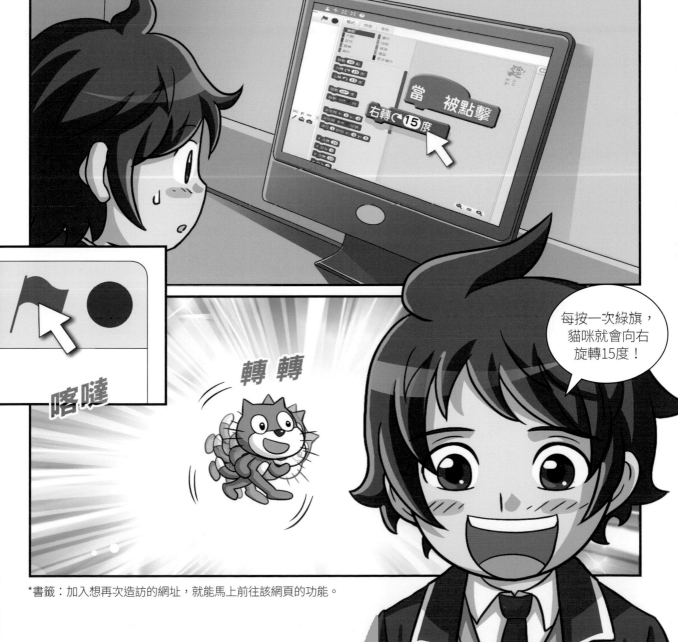

*書籤：加入想再次造訪的網址，就能馬上前往該網頁的功能。

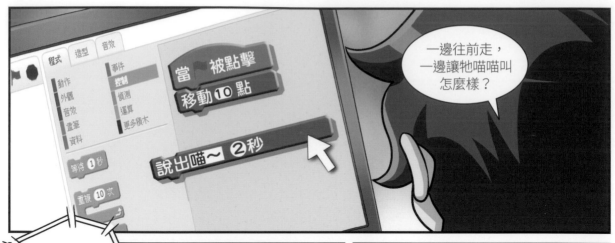

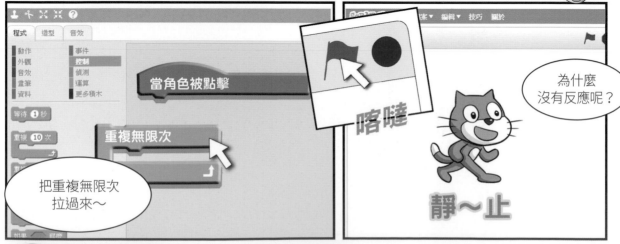

對了！

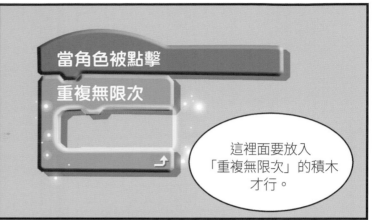

當角色被點擊

重複無限次

這裡面要放入「重複無限次」的積木才行。

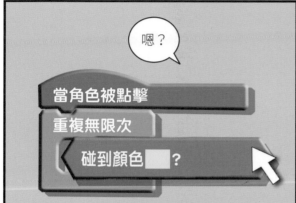

嗯？

當角色被點擊

重複無限次

碰到顏色 ？

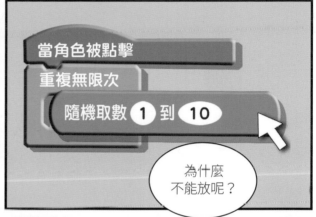

當角色被點擊

重複無限次

隨機取數 1 到 10

為什麼不能放呢？

要有邏輯才行，你要想想這樣積木的順序有沒有合乎邏輯。

啊…這樣果然不行。

漫畫中的觀念　有邏輯的順序非常重要，156頁會有更詳細的說明喔！

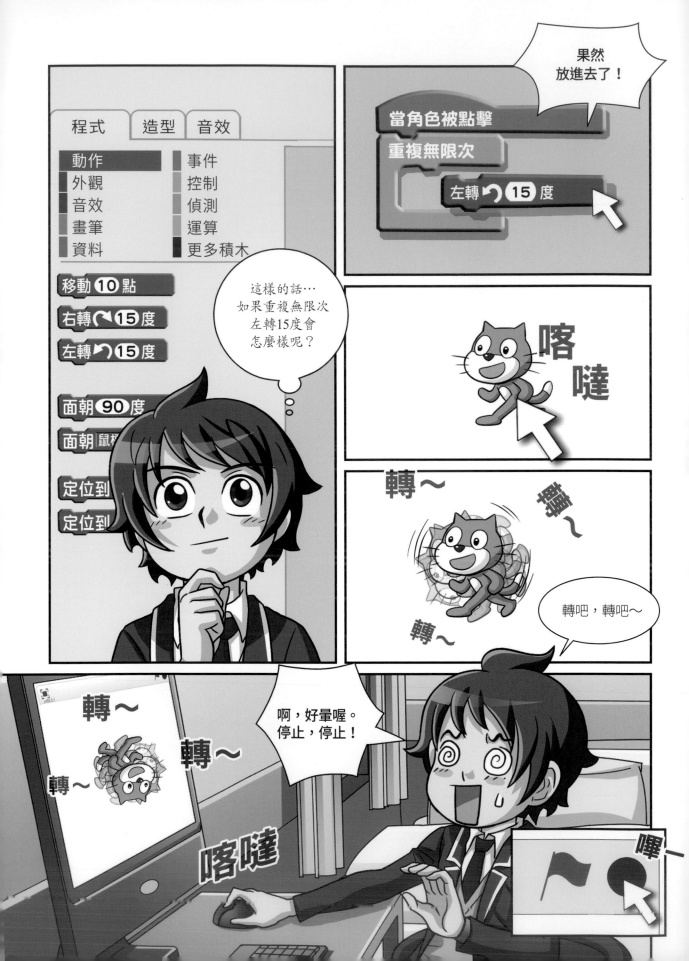

一開始以為只要隨便把一個積木連結起來就好，但其實不是這樣子。

當　被點擊
左轉 15 度

當角色被點擊
等待 1 秒

隨機取數 1 到 10

當角色被點擊
重複無限次
移動 10 點

移動 10 點

程式內就算出現了bug，也會是合乎邏輯的錯誤吧？

怎麼樣？
我說的對嗎？

真了不起啊。

你這小子，一天內想法倒是進步了不少。

哈，這種程度根本易如翻書囉。

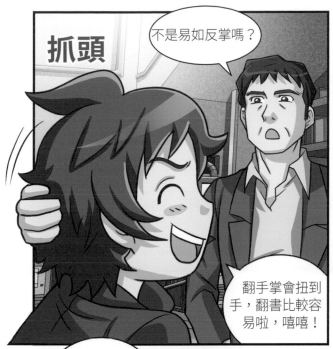

抓頭

不是易如反掌嗎？

翻手掌會扭到手，翻書比較容易啦，嘻嘻！

你說的對，翻書的確更容易。

好像了解越多就越有趣了。

而且，我有自信能做好，叔叔！

Bug王國基地

嗚一 嗄一

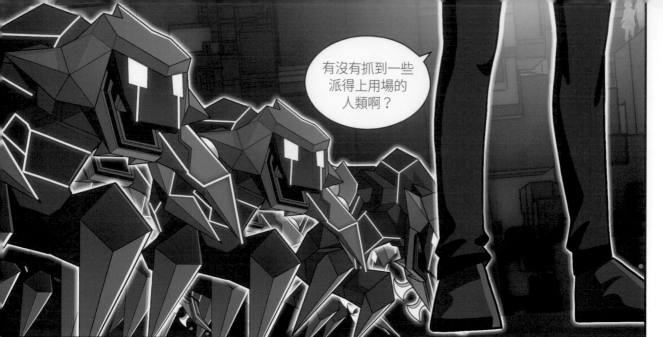

有沒有抓到一些派得上用場的人類啊？

目前還沒有找到像朱怡琳一樣的人類。

知道了，你們先下去吧！

怡琳，一個人在這裡很寂寞吧？

喊

喊喊

別擔心，妳最思念的人很快就會來陪妳了。

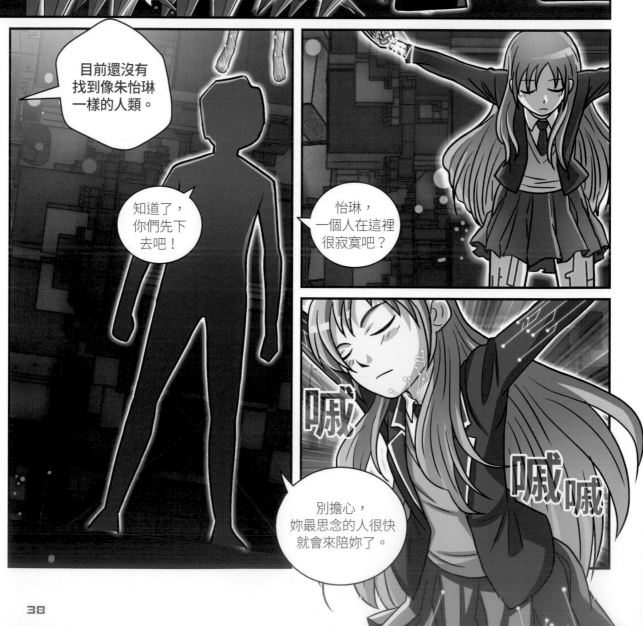

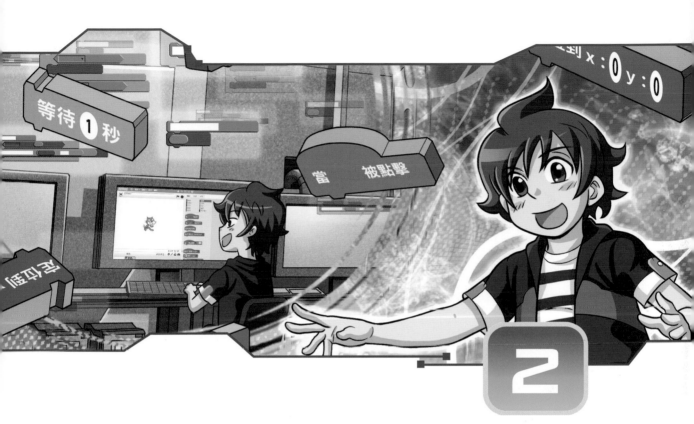

加入特訓！

在朱哲政的幫助之下，
Smile的升級順利地進行，
但時間並未停止，仍然一分一秒地流逝。

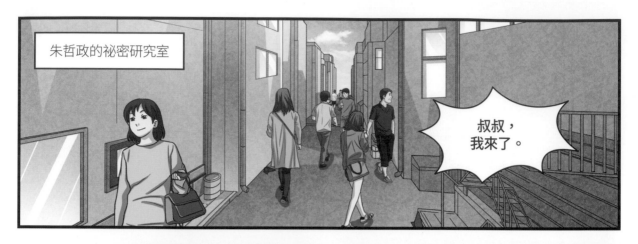

朱哲政的祕密研究室

叔叔，我來了。

呼噠噠

真是的！

我趕快回家拿一下！

啊！我的USB！

漫畫中的觀念　關於USB記憶體與資料備份，158頁會有更詳細的說明喔！

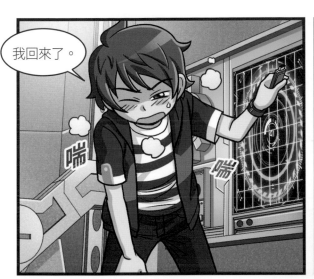

我回來了。

怎麼這麼著急。

這個要是不見的話，就麻煩大了！

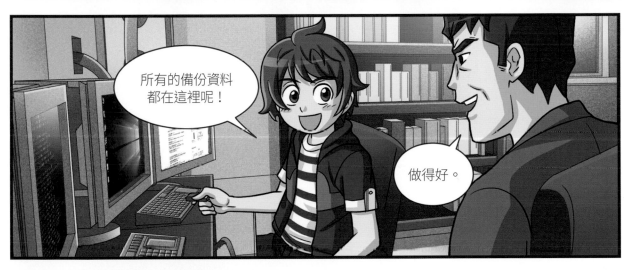

所有的備份資料都在這裡呢！

做得好。

話說回來，叔叔，Smile可以升級到什麼程度呢？

這小子…！

還以為檔案會亂七八糟的，沒想到都這麼有條理地整理好了。

Smile現在好像也擁有很厲害的功能耶。

之前Smile還把監視器的影片放在螢幕給我看呢。

嗯⋯

只要給他足夠的時間，應該是不會有問題的⋯

叔叔！

滴

滴

滴

滴

嗯～怎麼跑這麼慢呢？

看來要先掃描一下有沒有病毒了。

喀嚓

*惡意程式和工具列都要檢查一下。

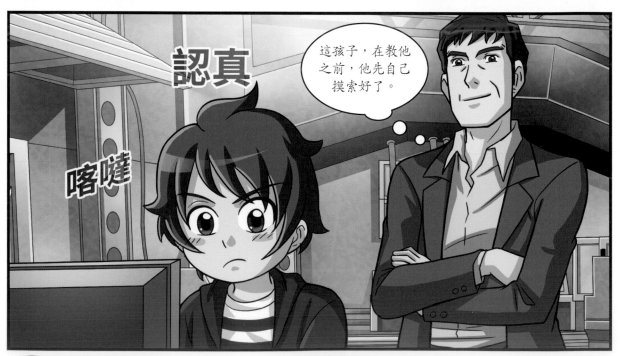

認真

喀嚓

這孩子，在教他之前，他先自己摸索好了。

 漫畫中的觀念

各位的電腦要常保自己本守護！
158頁會有更詳細的說明喔！

*惡意程式：為了讓電腦使用者受到損害而製作的程式。

叔叔，
我先回家了。

好，明天
再繼續吧。

嗶

啟動
保全雷射系統。

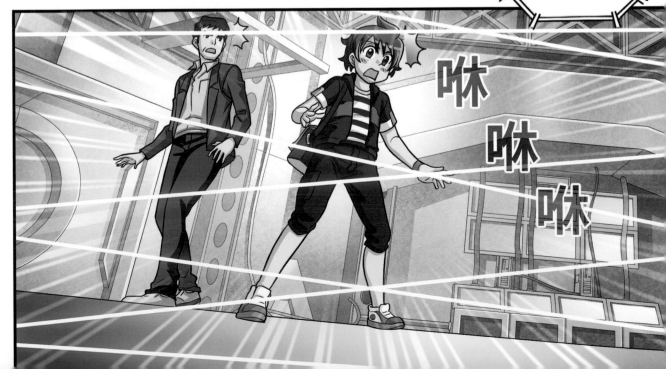

咻

咻

咻

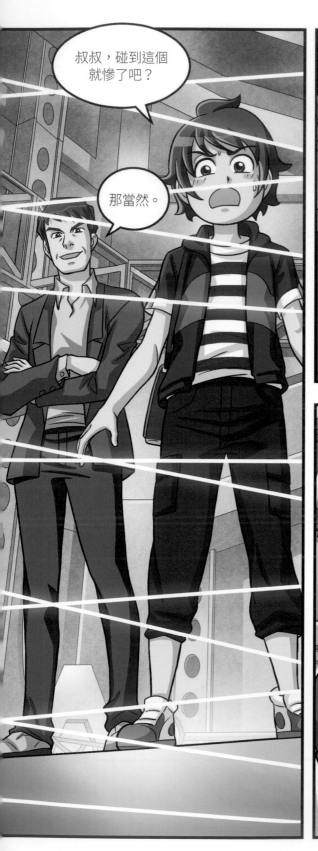

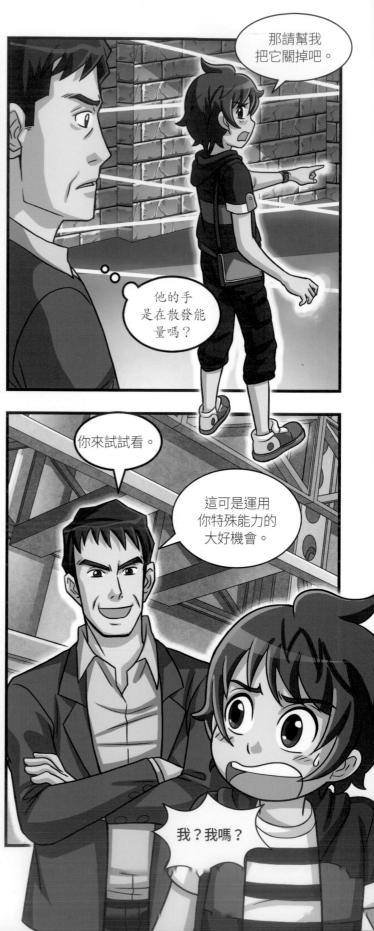

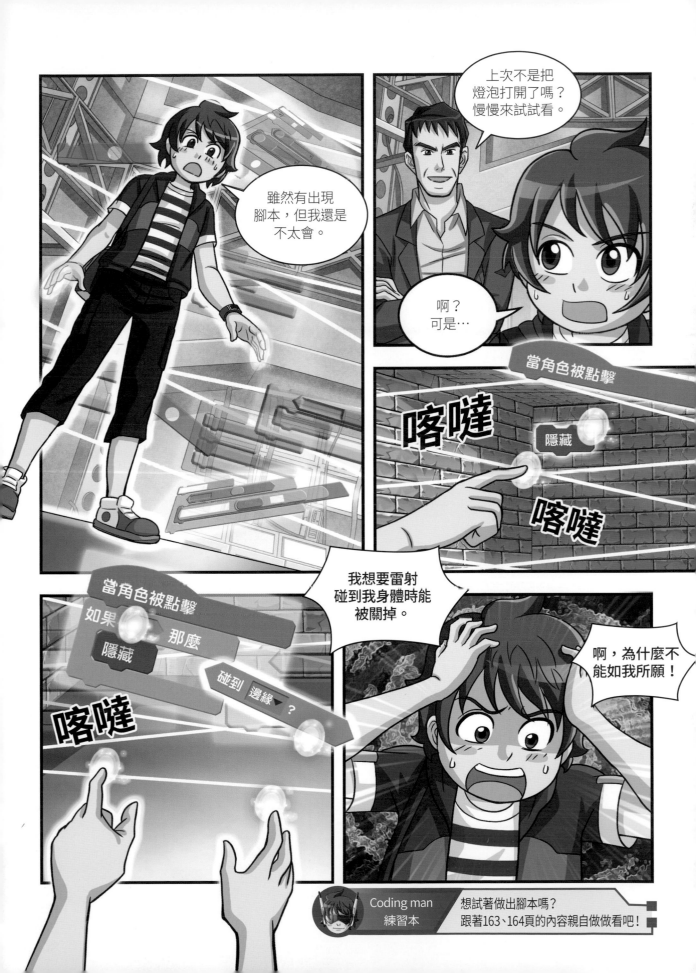

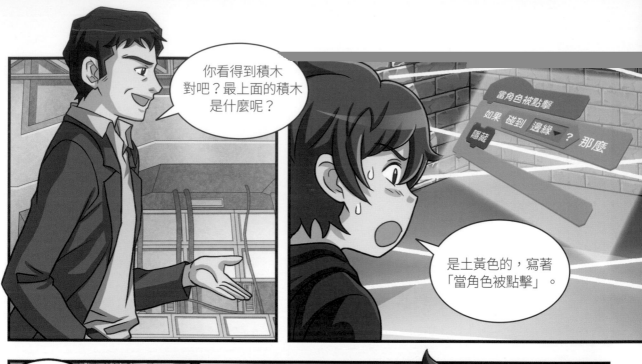

你看得到積木對吧？最上面的積木是什麼呢？

是土黃色的，寫著「當角色被點擊」。

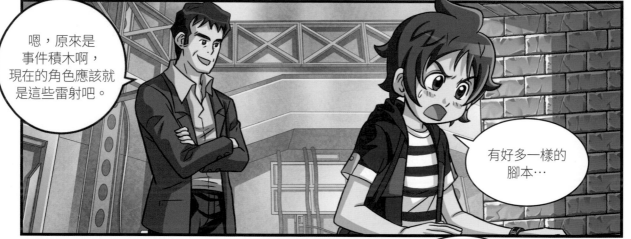

嗯，原來是事件積木啊，現在的角色應該就是這些雷射吧。

有好多一樣的腳本⋯

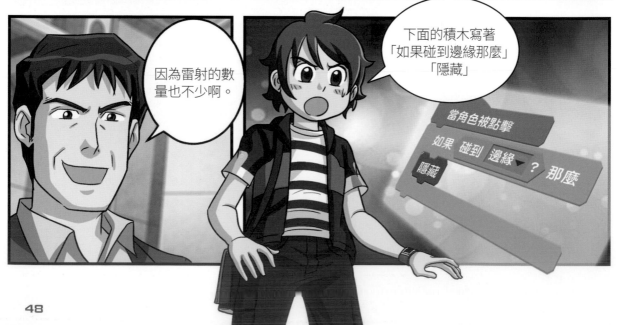

因為雷射的數量也不少啊。

下面的積木寫著「如果碰到邊緣那麼」「隱藏」

沒錯！

只要滿足它的條件，雷射就會消失了。

為了滿足它的條件，要做一些調整才行，對吧！

點擊下拉式選項的按鈕試試看。

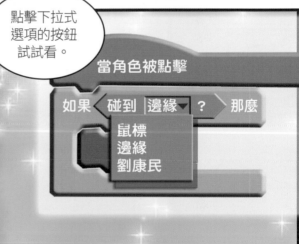

當角色被點擊

如果 碰到 邊緣▼ ？ 那麼

鼠標
邊緣
劉康民

當角色被點擊

如果 碰到 邊緣▼ ？ 那麼

鼠標
邊緣
劉康民

劉康民！
有我的名字！

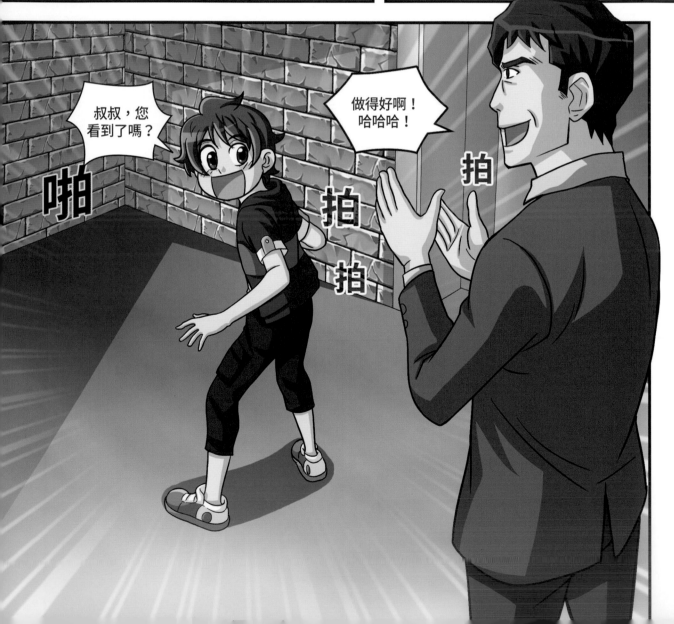

當天晚上

我做到了，我把保全雷射全都關掉了～

康民，你不睡覺嗎？

嚇一跳

要，要睡了～

慌張

不知道升級之後的Smile會是什麼樣子？

我到時候會不會變成像鋼鐵人或蜘蛛人這樣的超級英雄呢？

你好啊，Smile。

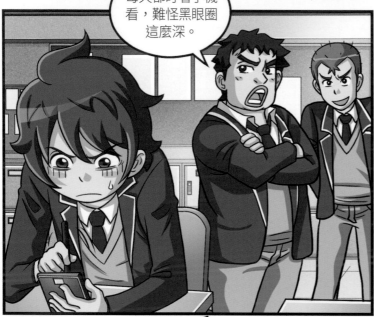

每天都盯著手機看，難怪黑眼圈這麼深。

要你管！

瞪

臭小子！你竟敢跟我們隊長頂嘴？

管好你自己吧！

捏

宥、宥彩啊！

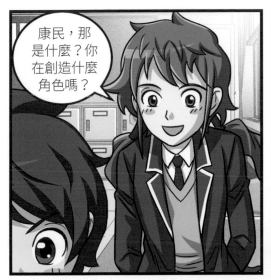

康民,那是什麼?你在創造什麼角色嗎?

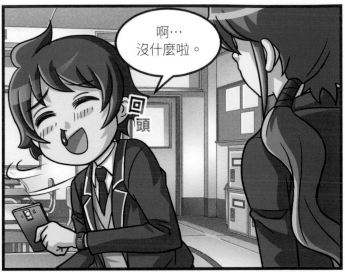

啊…沒什麼啦。

回頭

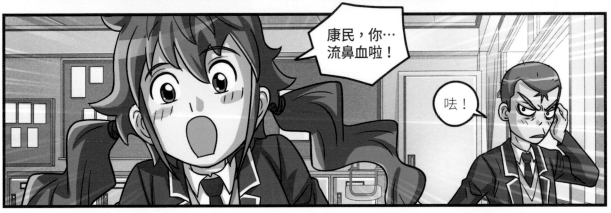

康民,你…流鼻血啦!

呿!

噹 噹 噹 噹

軟體升級雖然好,

但外表也可愛的話就更好了!

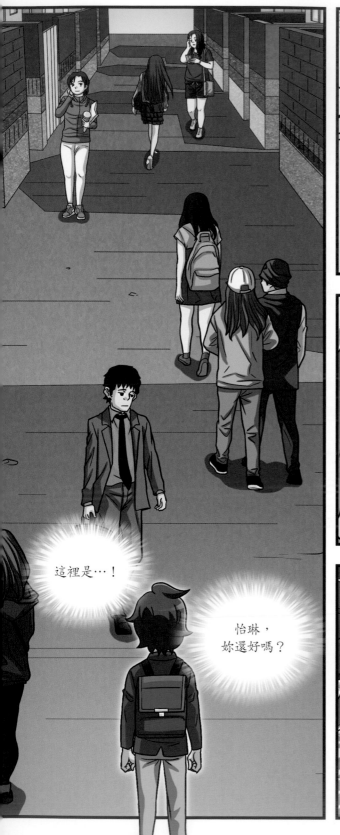

這裡是…！

怡琳，
妳還好嗎？

怡琳
今天非常的
漂亮。

康民你真
好笑欸！

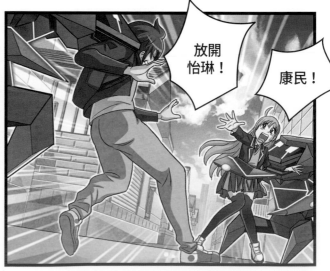

放開
怡琳！

康民！

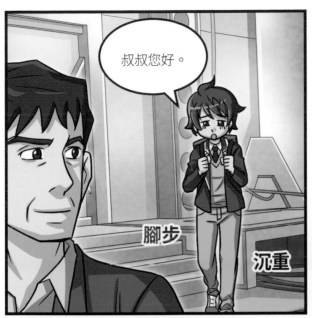

叔叔您好。

腳步

沉重

你在學校發生什麼事了嗎？

沒有啦…

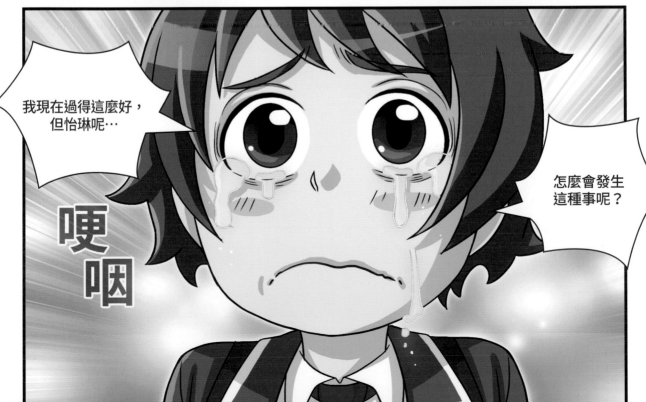

我現在過得這麼好，但怡琳呢…

哽咽

怎麼會發生這種事呢？

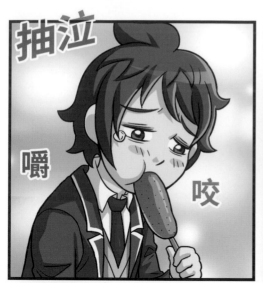

抽泣

嚼

咬

怎麼樣,現在
冷靜點了吧?

點頭

我要振作
才行。

叔叔,
請看這個。

遞

哈哈!
很可愛。

56

我想現在也該讓Smile從手錶中出來了。

Smile會讓你的能力發揮得更加完美。

你現在的coding能力要再加油才行。

噢！

哈哈！開玩笑的啦！

像鋼鐵人一樣把Smile穿在身上怎麼樣呢？哈哈哈！

過來這邊。

嗶一

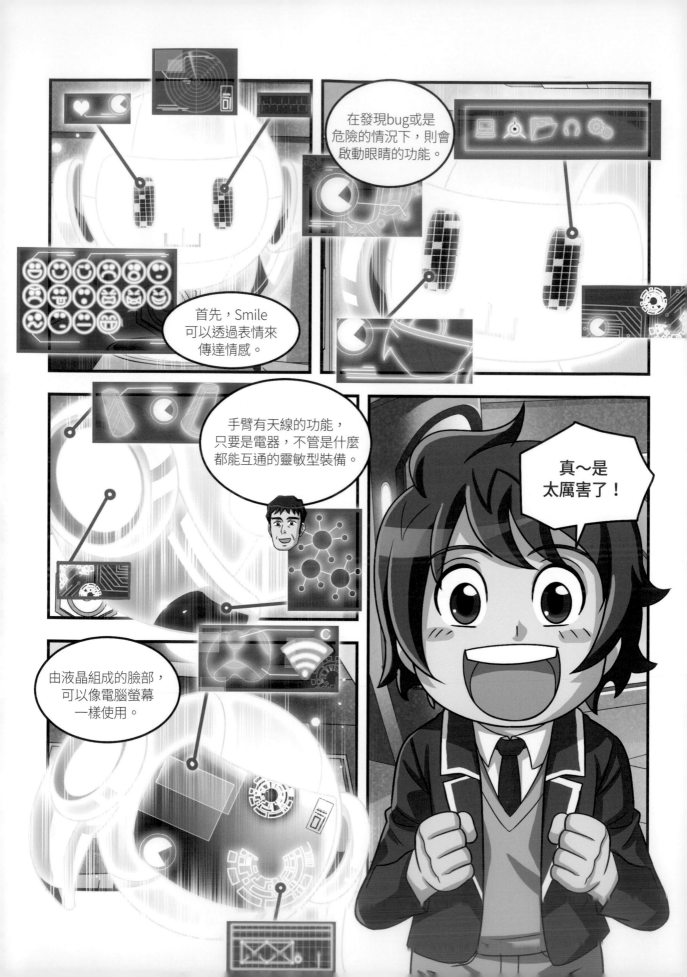

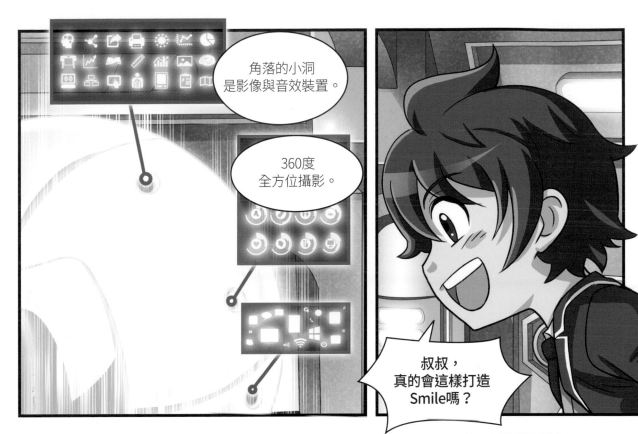

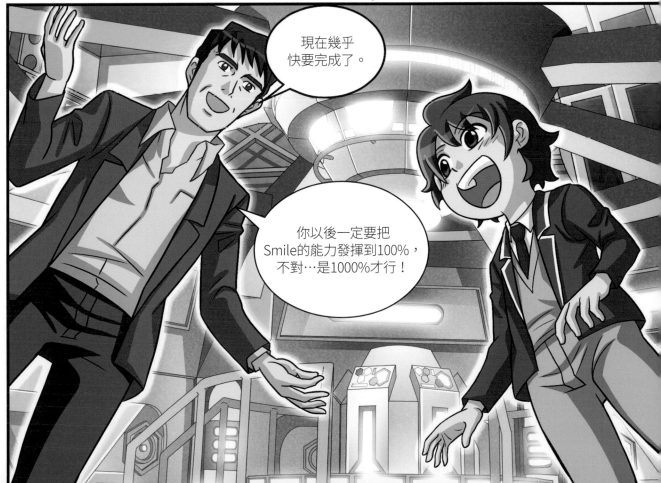

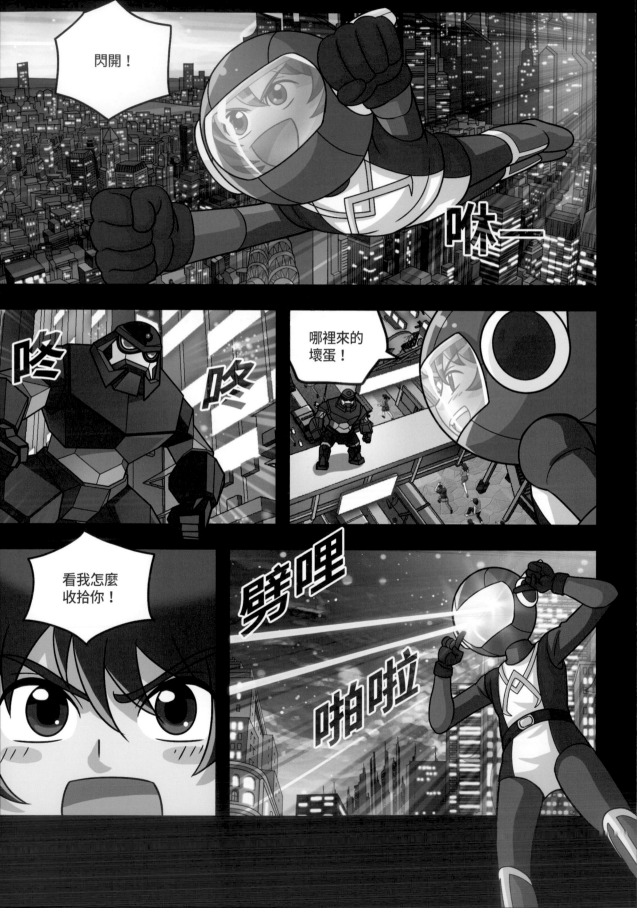

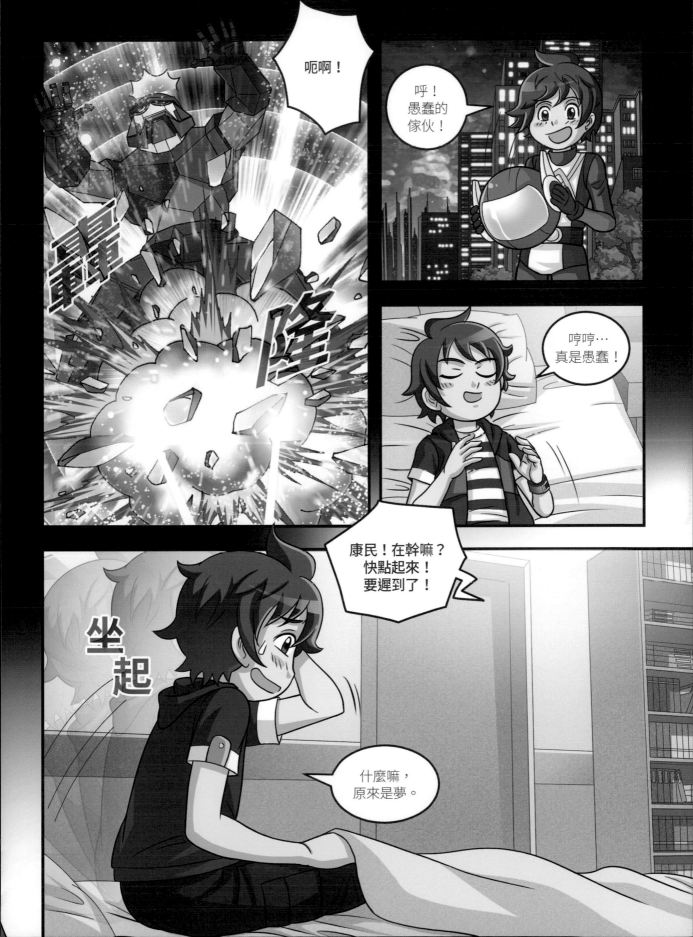

叔叔？

探頭

Smile，半徑500公尺內有多少隻貓？

有28隻貓，其中母貓12隻，公貓16隻。

哇！

瞄

嗯…那麼劉康民在哪裡呢？

搜尋中。

劉康民,是梅伊小學四年級的男學生嗎?

沒錯。

以朱哲政先生為基準點,8點鐘方向2公尺內接近中。

哇塞!

呵呵,快過來吧!

呼～

你有認真學習了嗎？

雖然認真學習了，但我何時才能跟得上這麼厲害的Smile呢？

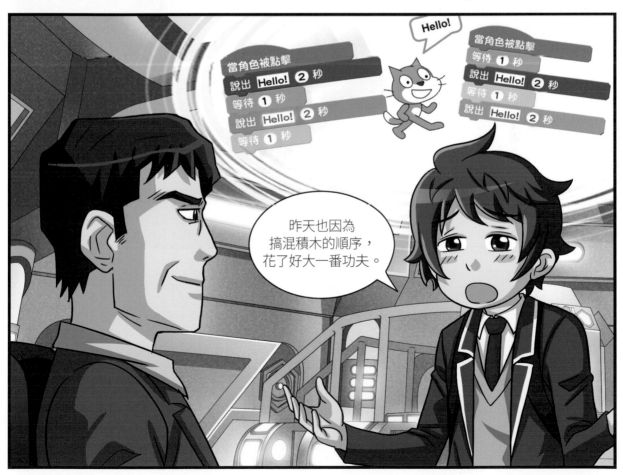

Hello!

當角色被點擊
說出 Hello! 2 秒
等待 1 秒
說出 Hello! 2 秒
等待 1 秒

當角色被點擊
等待 1 秒
說出 Hello! 2 秒
等待 1 秒
說出 Hello! 2 秒

昨天也因為搞混積木的順序，花了好大一番功夫。

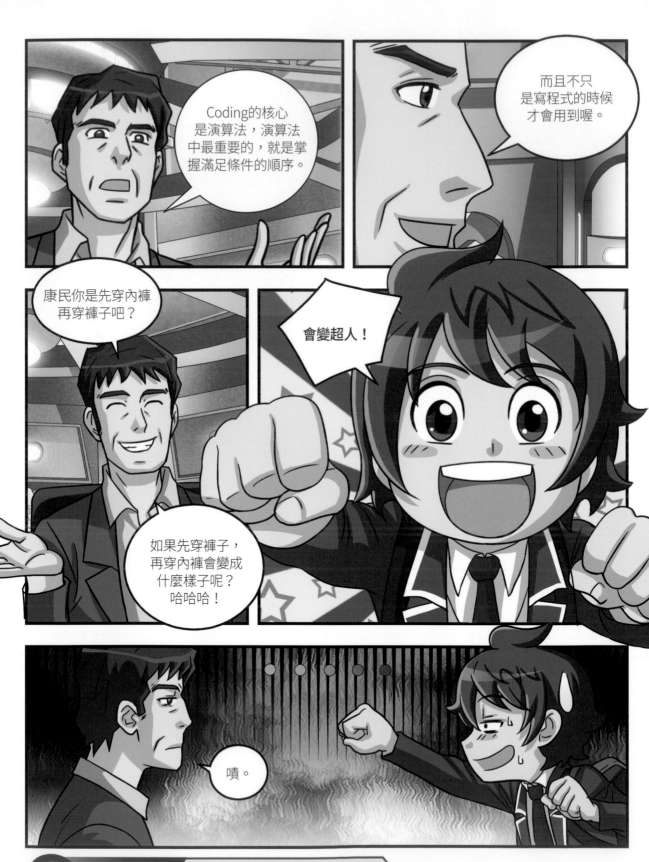

漫畫中的觀念　演算法並不困難，156、157頁會有更詳細的說明喔！

Debug總部

大事不好了，他們又來了！

什麼？該不會這次又有飛機失蹤了？

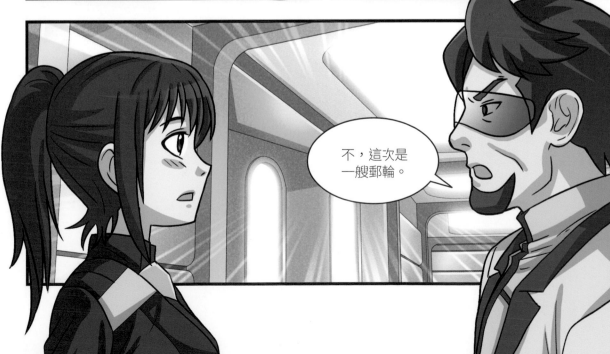

不，這次是一艘郵輪。

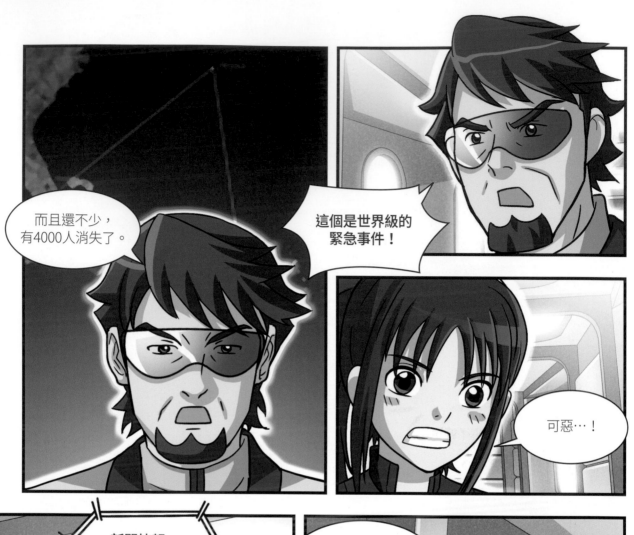
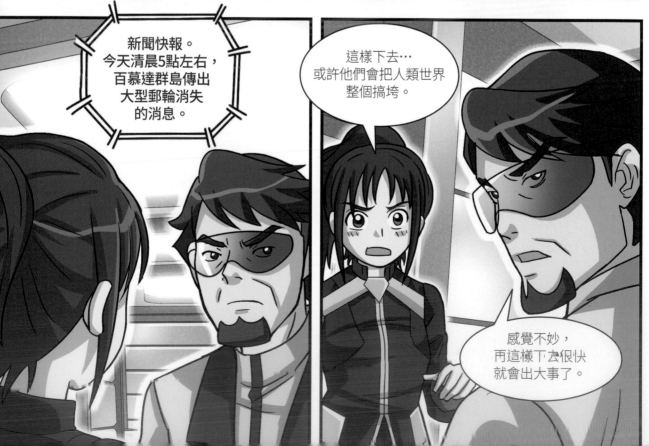

同時，朱哲政的祕密研究室

你好！Smile？

您好，
劉康民先生。

哇！叔叔，
Smile叫我的
名字耶。

鈴鈴

鈴
鈴
鈴
鈴

文博士

呵呵呵！
沒有Smile
不知道的事啊。

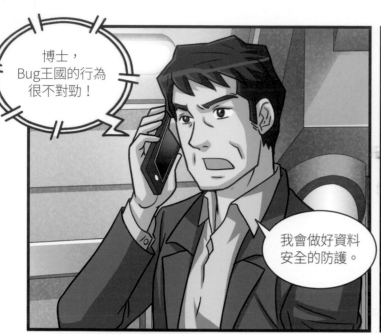

3

新來的轉學生

梅伊小學轉來一位女學生，
康民好像在哪裡見過？

啪噠

啪噠

啪噠

啪噠

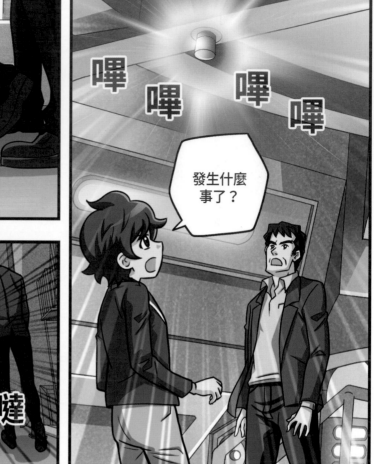

嗶

嗶

嗶

嗶

發生什麼事了？

什麼，竟然！

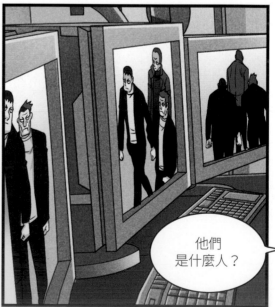

他們是什麼人？

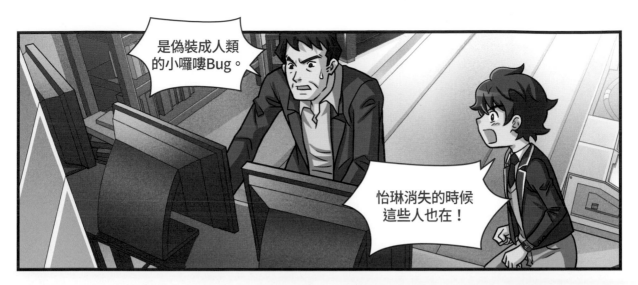

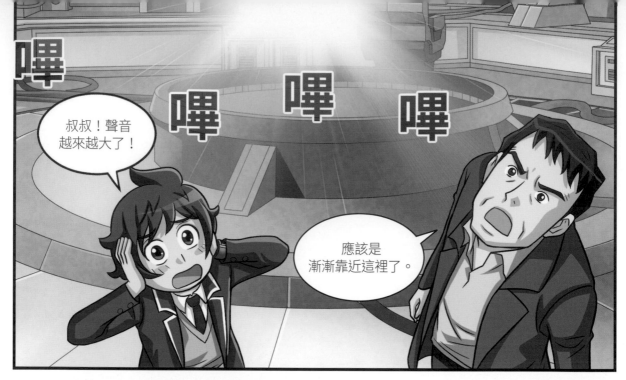

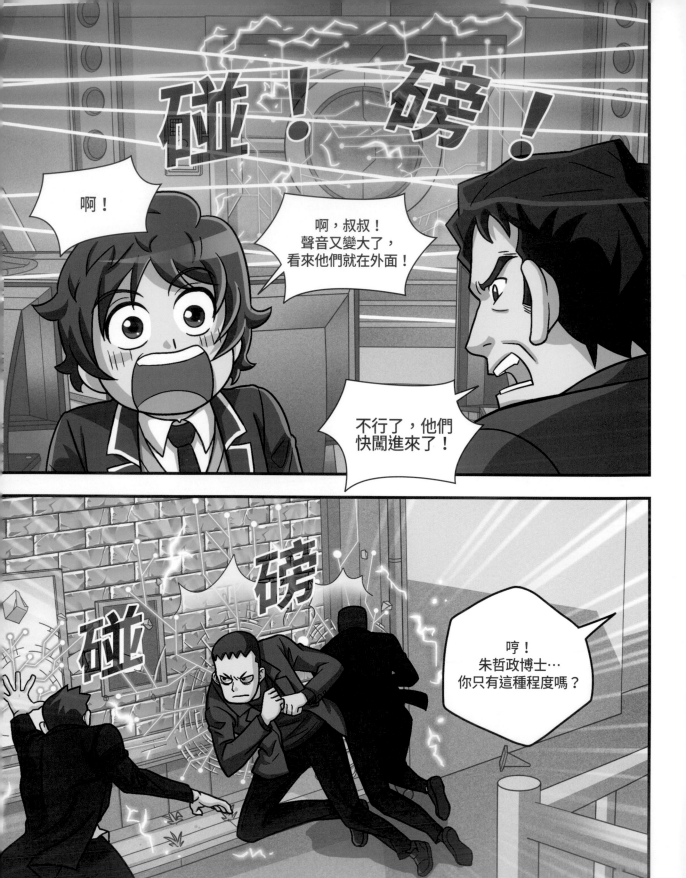

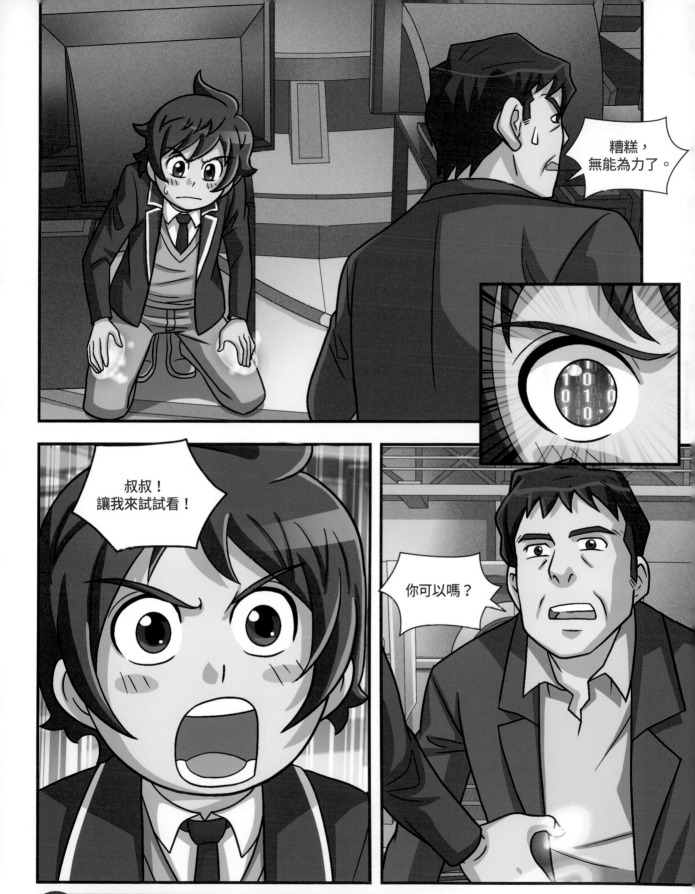

漫畫中的觀念　機器會向人類透露更多資訊嗎？
160頁會有更詳細的說明喔！

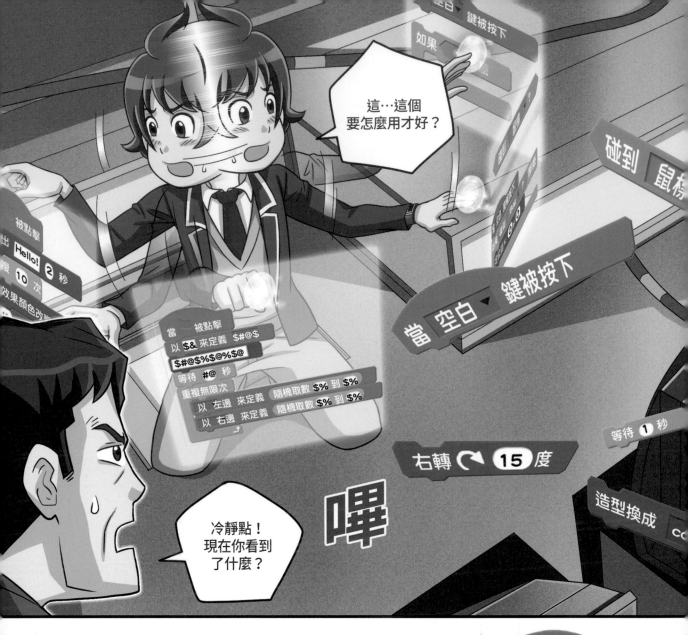

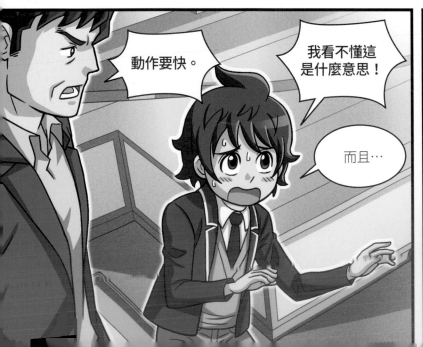

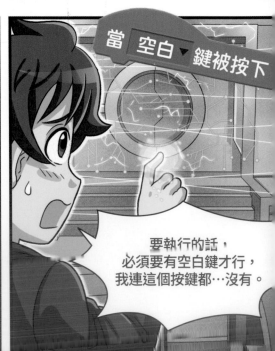

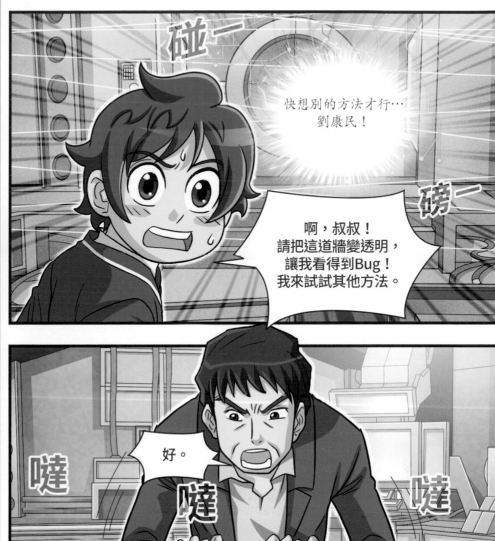

碰一

磅一

快想別的方法才行…
劉康民！

啊，叔叔！
請把這道牆變透明，
讓我看得到Bug！
我來試試其他方法。

好。

噠

噠

噠

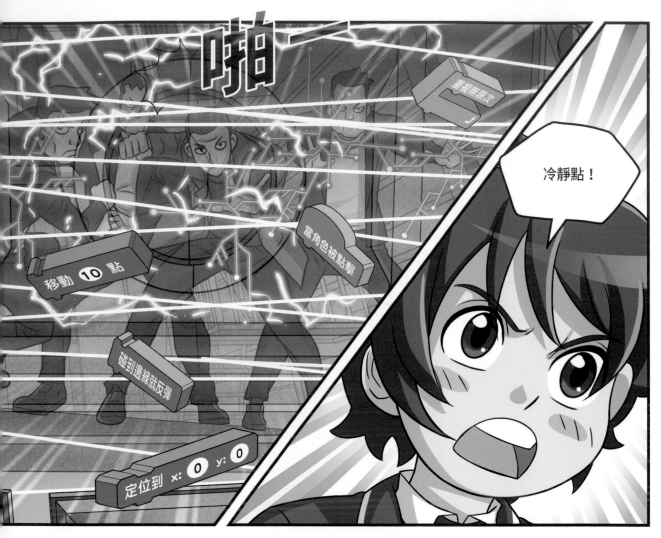

啪

重複無限次

冷靜點！

當角色被點擊

移動 10 點

碰到邊緣就反彈

定位到 x: 0 y: 0

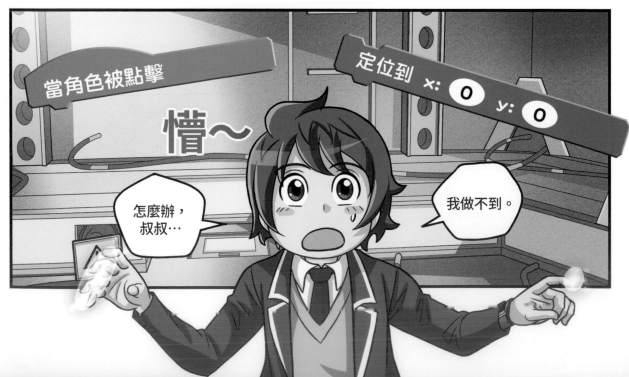

當角色被點擊

定位到 x: 0 y: 0

懵～

怎麼辦，叔叔…

我做不到。

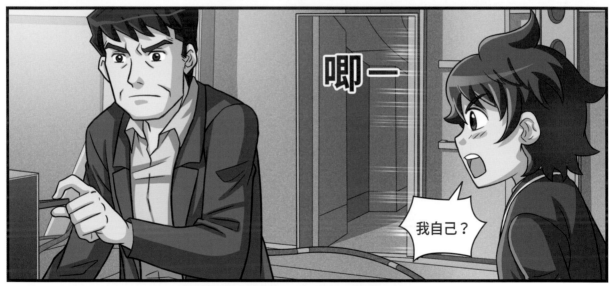

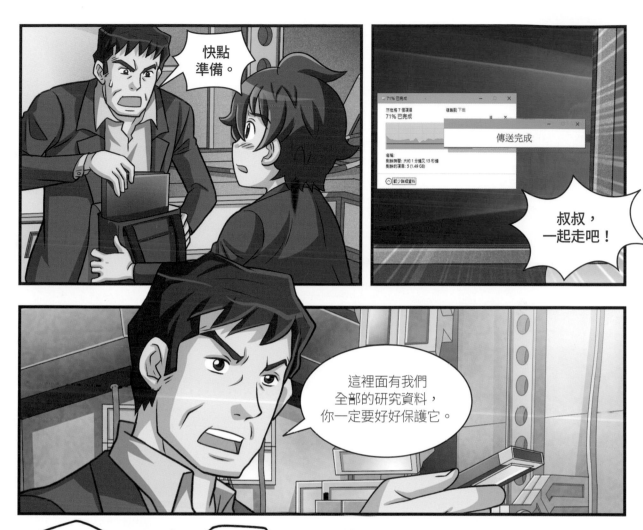

快點準備。

傳送完成

叔叔，一起走吧！

這裡面有我們全部的研究資料，你一定要好好保護它。

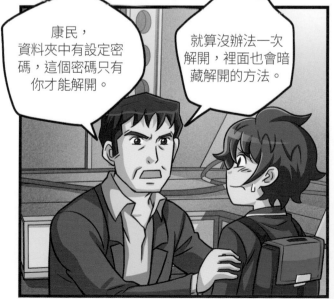

康民，資料夾中有設定密碼，這個密碼只有你才能解開。

就算沒辦法一次解開，裡面也會暗藏解開的方法。

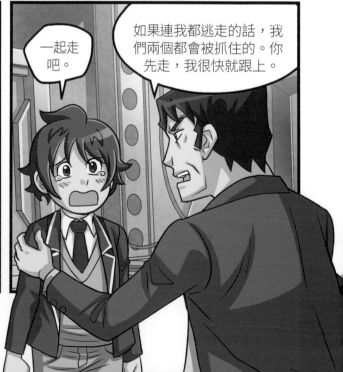

一起走吧。

如果連我都逃走的話，我們兩個都會被抓住的。你先走，我很快就跟上。

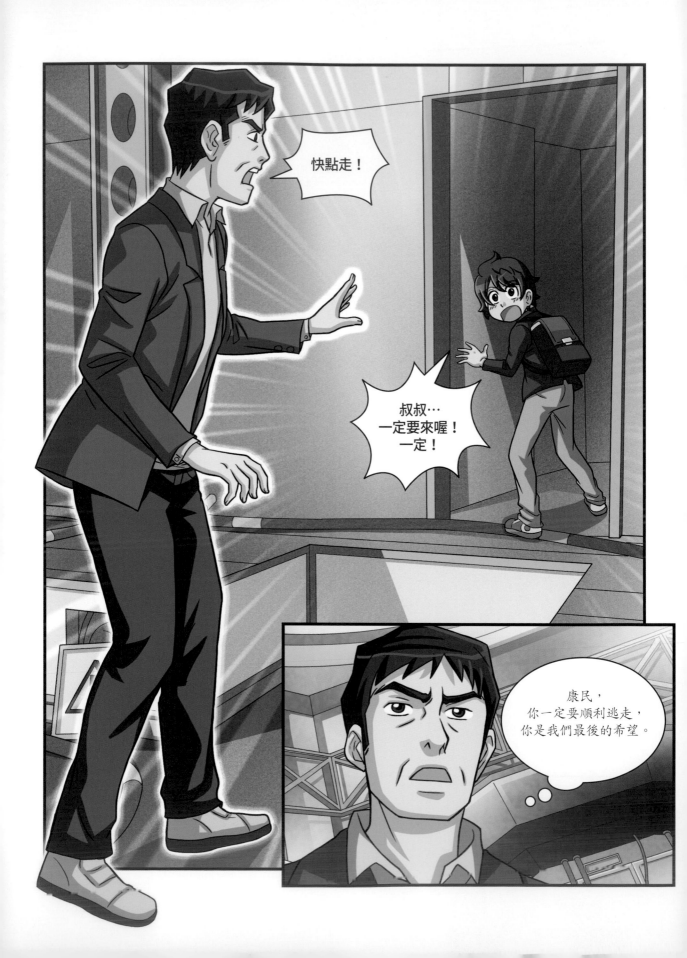

這裡沒有你們想要的東西！

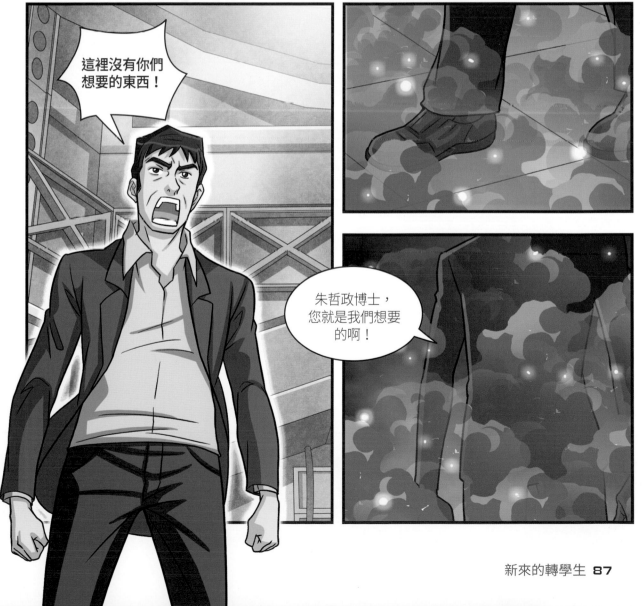

朱哲政博士，您就是我們想要的啊！

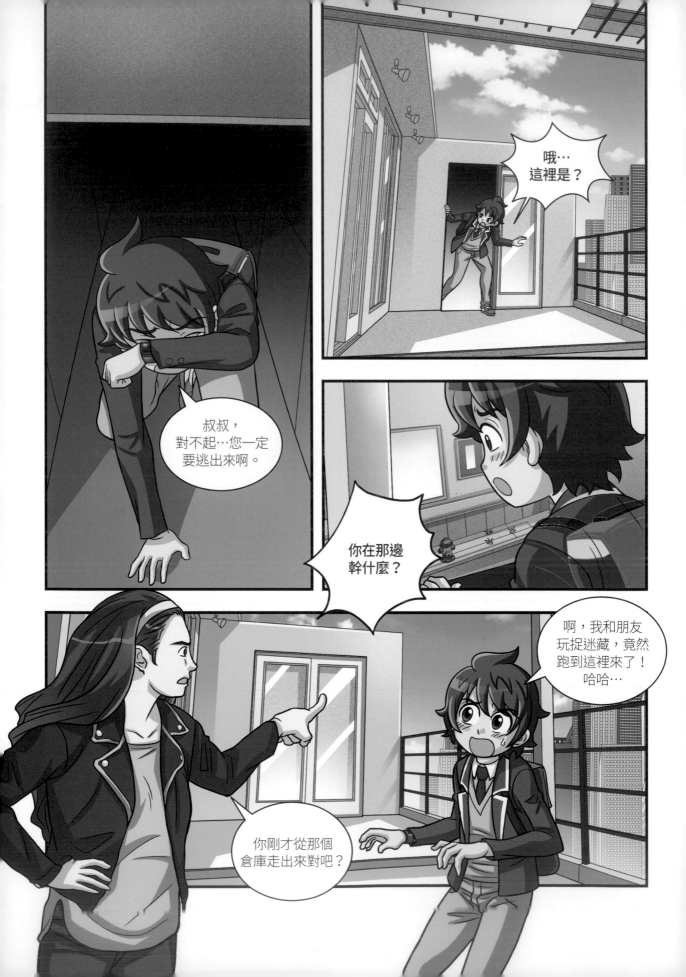

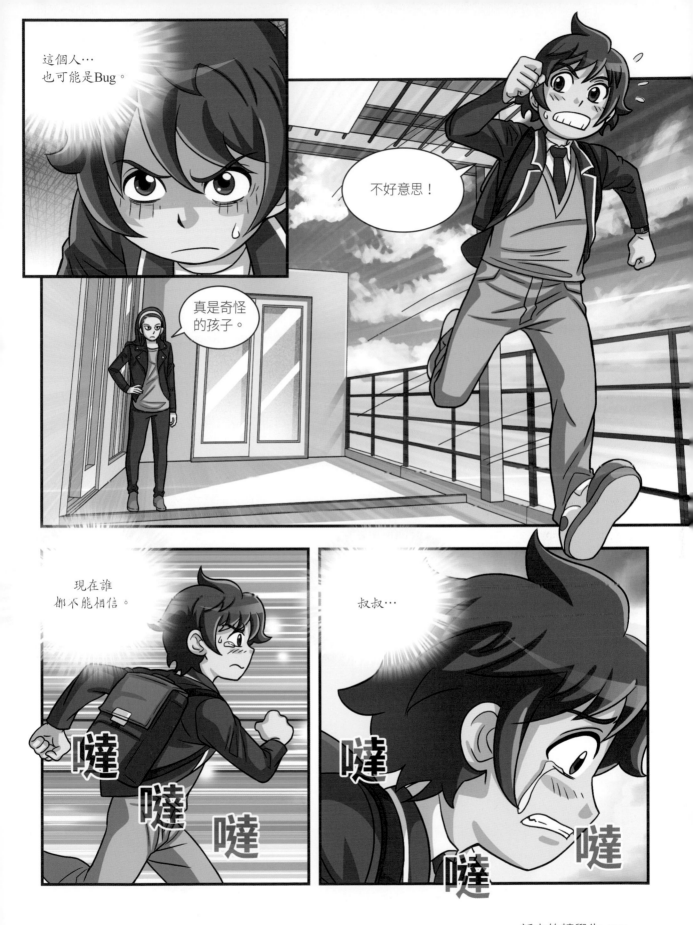

隔天

吵雜

鬧哄哄

要先確認叔叔給的USB才行。

安靜！全部回座位，今天來了一位新同學。

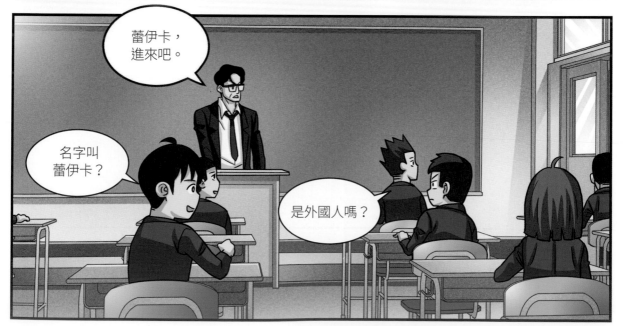

蕾伊卡，進來吧。

名字叫蕾伊卡？

是外國人嗎？

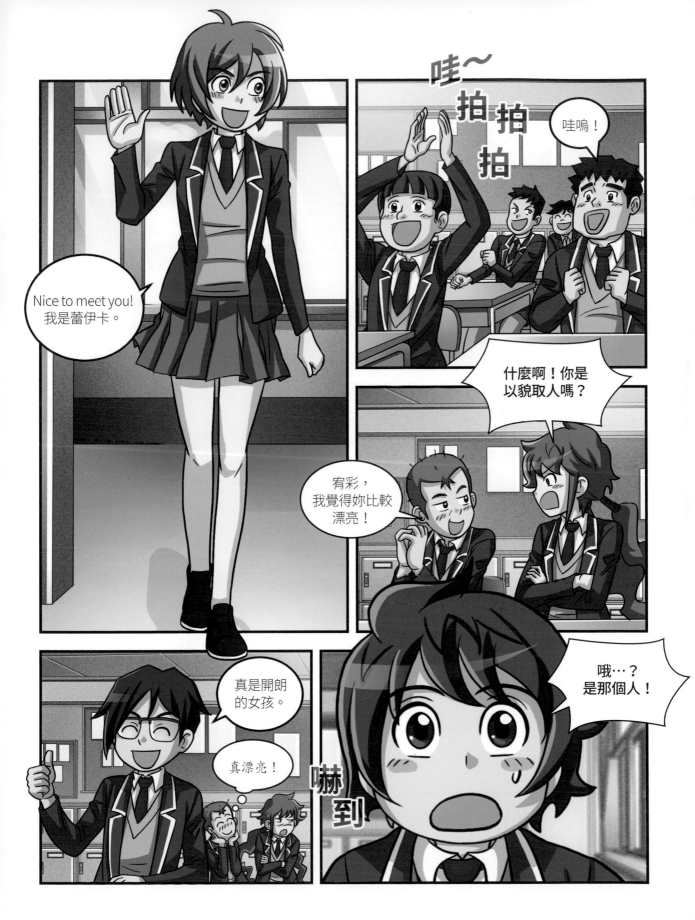

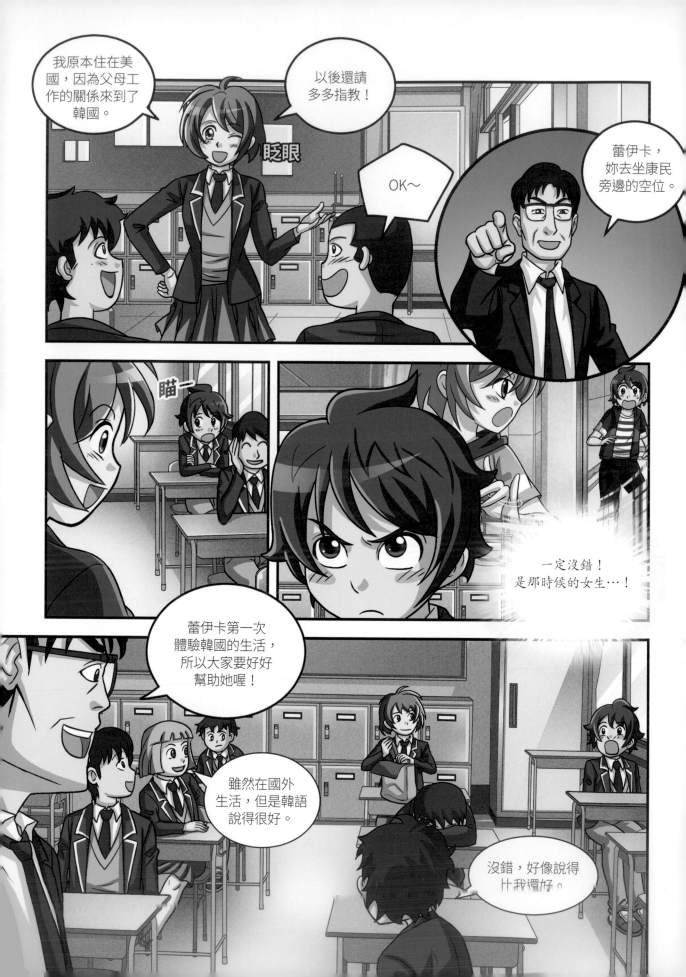

哈囉～
請多多關照。

那個…
是妳對吧？
在電梯裡…

嗯？電梯？
什麼意思？

明明就是她…

噹噹噹噹—

真的有
那種沙漠嗎？

嗯，氣溫會上升
到58度，所以又被稱
為「死亡谷」。

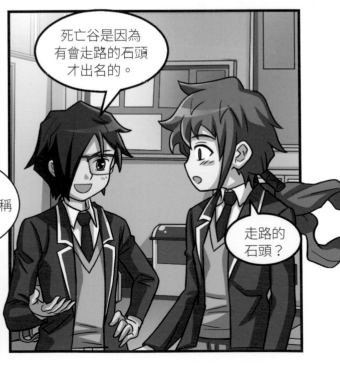

死亡谷是因為
有會走路的石頭
才出名的。

走路的
石頭？

嗯，在沙漠中間的石頭會自己移動喔。

喂，別騙人了。世界上哪有這種石頭？

跟你說過別這樣對朋友說話！

煥希說得沒錯，真的有那種石頭。

真要有的話，難不成是幽靈嗎？

不是啦，煥希說的根本不可能…

對啊…所以我聽了那個故事後，超害怕的～

想騙誰啊…那時候明明連更可怕的Bug都打倒了！

我去一下廁所。

不是在聊天嗎？怎麼突然去廁所？

4-2

才一下子，人跑哪去了？

果然動作很快。

教務處

躡手躡腳

我來幫老師跑腿的，老師要我把這個放在他桌上。

妳是新來的轉學生啊？

老師的位置在那邊。

謝謝。

金老師，辛苦了。

哪裡哪裡。

校長室

啪噠

偷瞄

插

噠 噠

噠噠噠

沒有異常,需要終止嗎?

確認　　取消

什麼,結果
沒怎樣嘛!

有空再
過來看看吧。

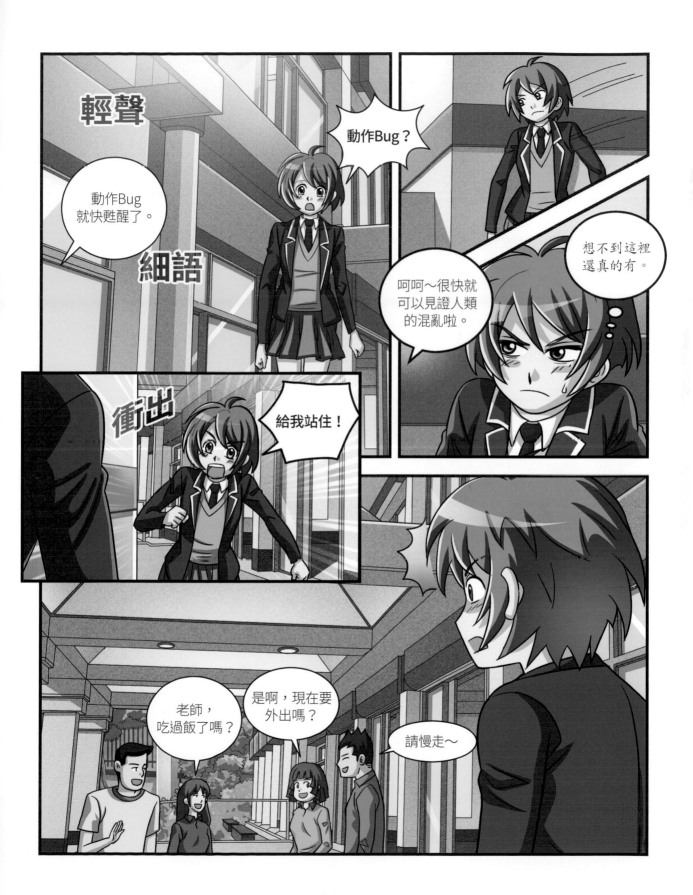

什麼？
是誰？

妳是轉學生嗎？

在參觀學校嗎？

啊…是的。

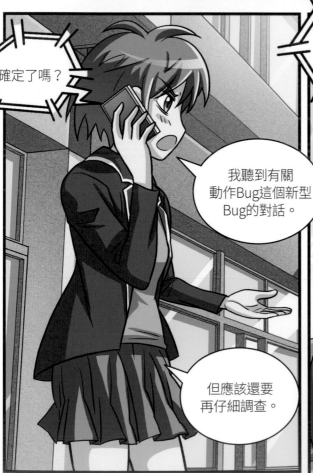

確定了嗎？

我聽到有關動作Bug這個新型Bug的對話。

但應該還要再仔細調查。

拜託妳了。

好的。

喂，上課了！

嚇一跳！

雖然絕望⋯

為躲避Bug而獨自逃出的康民，以及留在研究室的朱哲政。
讓朱哲政賭上性命留下的USB內，
到底有什麼資料呢？

蕾伊卡？

也太慘了吧。

啪噠

啪噠

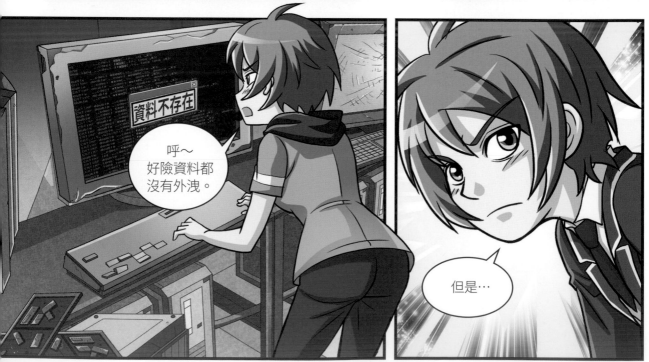

資料不存在

呼～好險資料都沒有外洩。

但是…

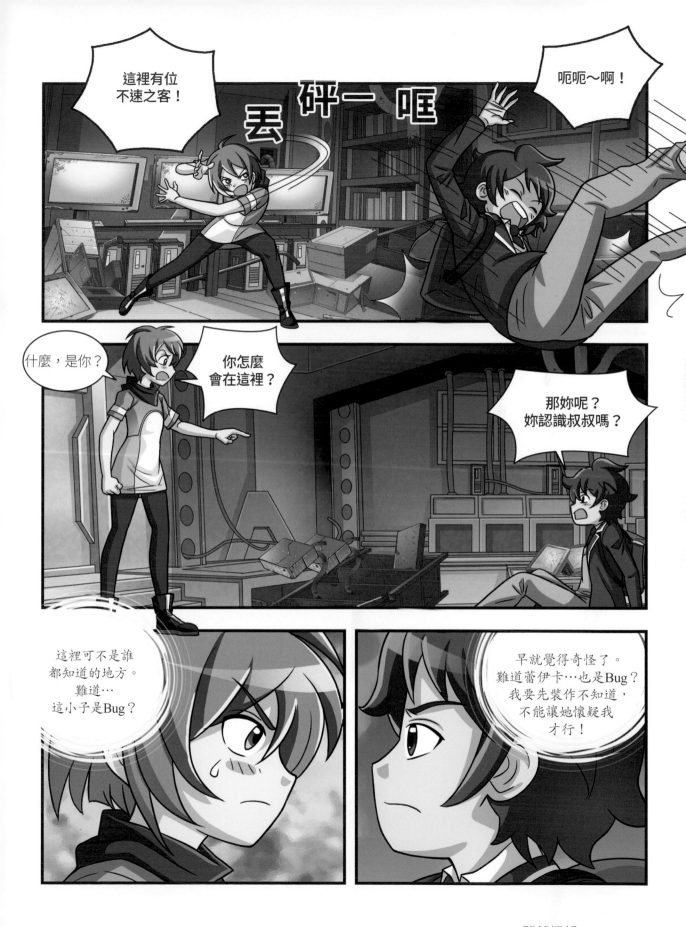

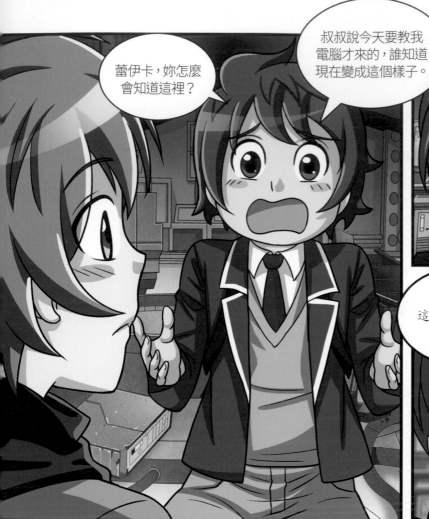

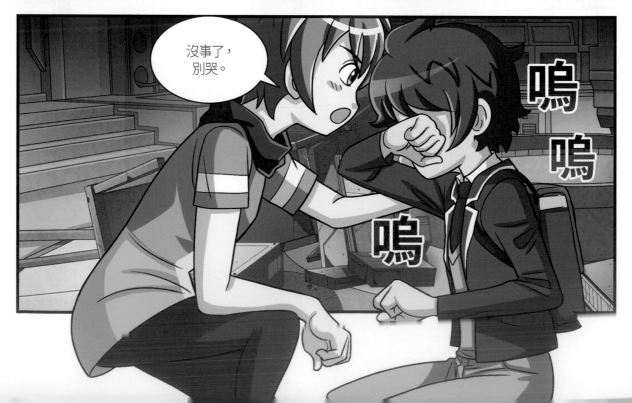

什麼？
哪裡沒事了？

研究室都變成
這樣還沒事？

你還記得上次
在電梯看到的
機器人嗎？

點頭

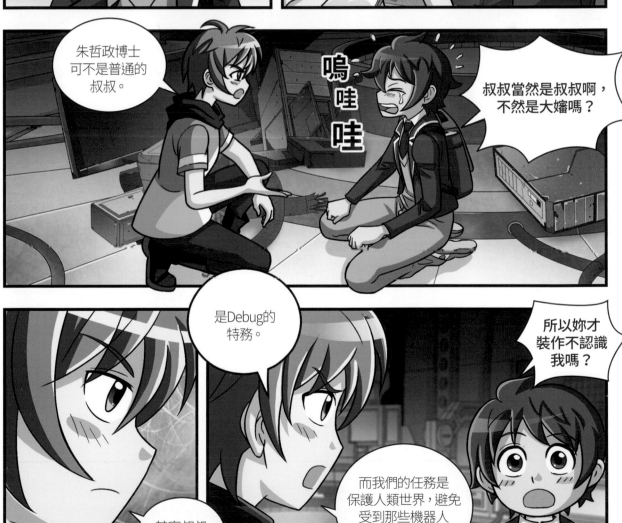

朱哲政博士
可不是普通的
叔叔。

嗚哇
哇

叔叔當然是叔叔啊，
不然是大嬸嗎？

是Debug的
特務。

所以妳才
裝作不認識
我嗎？

其實叔叔
和我，

而我們的任務是
保護人類世界，避免
受到那些機器人
的侵害。

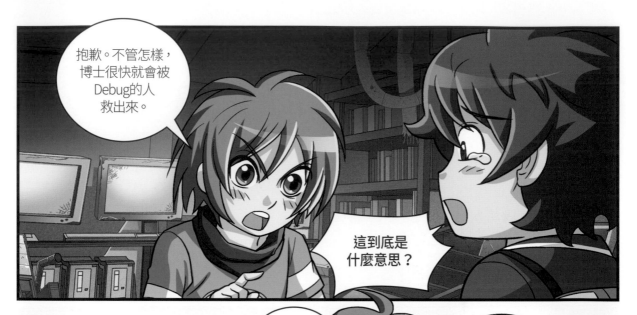

抱歉。不管怎樣，博士很快就會被Debug的人救出來。

這到底是什麼意思？

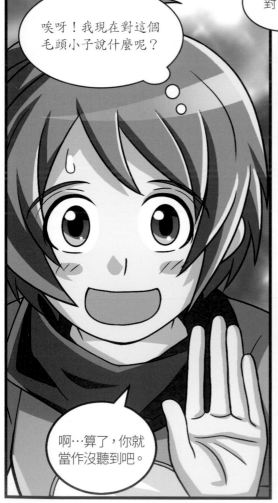

唉呀！我現在對這個毛頭小子說什麼呢？

啊…算了，你就當作沒聽到吧。

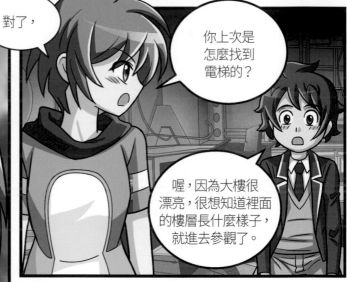

對了，

你上次是怎麼找到電梯的？

喔，因為大樓很漂亮，很想知道裡面的樓層長什麼樣子，就進去參觀了。

看來不用懷疑他了。

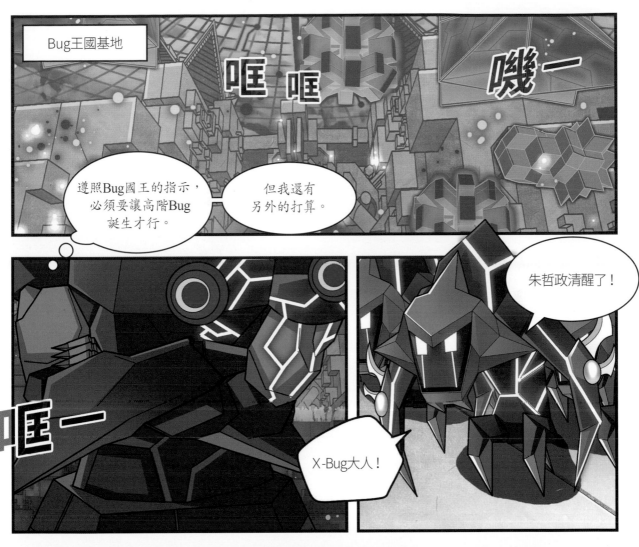

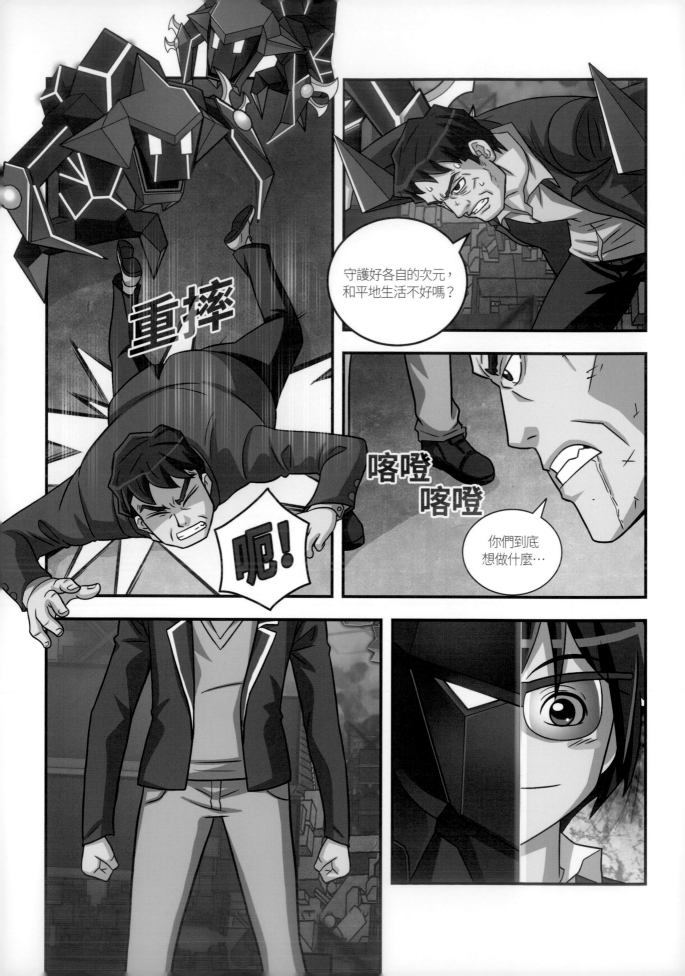

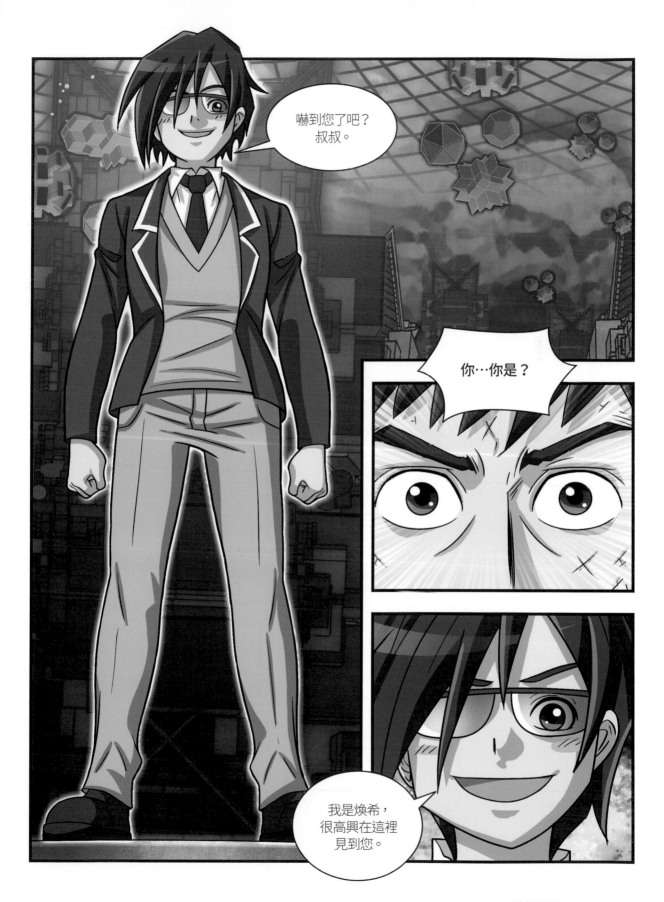

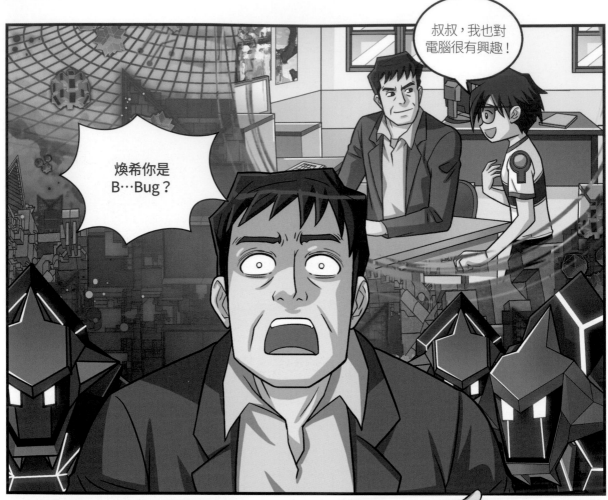

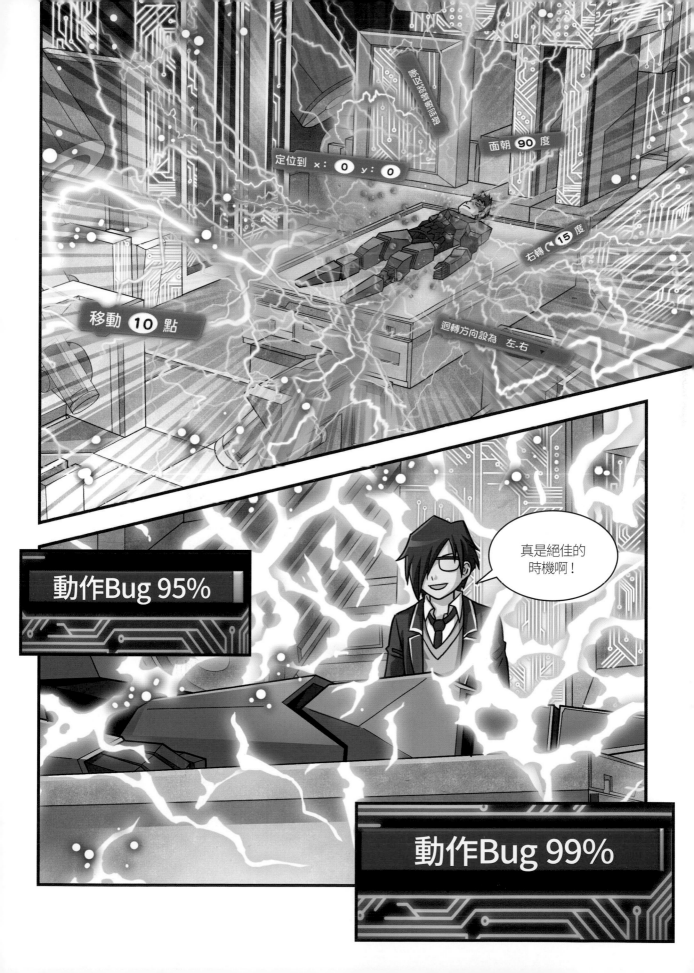

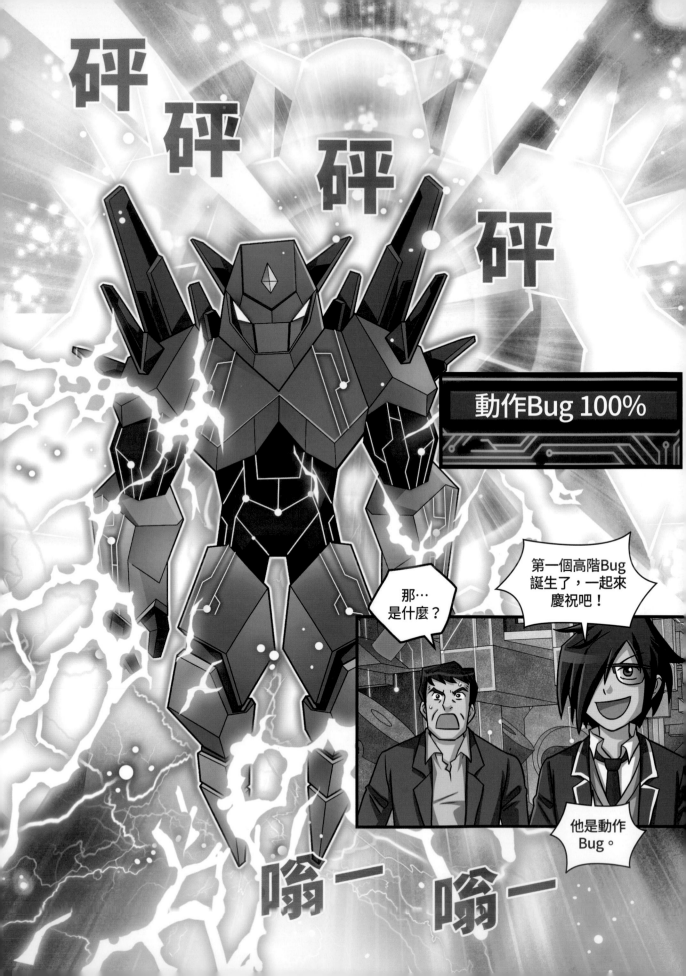

想逃去哪？
你這個臭小子！

呃啊啊啊！

咻赤 醒

喀啊啊

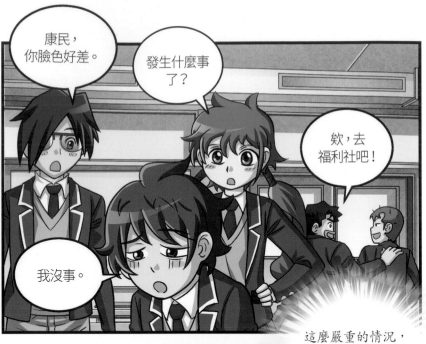

康民，
你臉色好差。

發生什麼事了？

欸，去福利社吧！

我沒事。

這麼嚴重的情況，我竟然無法告訴其他人…

今天要上電腦故障時的處理方法。

嗜嗜嗜

很抱歉，剛才廣播出錯了。

蕾伊卡突然轉學到這裡也好奇怪…

也無法得知誰是Bug誰是人類。

這裡面一定有什麼解決的辦法。

劉康民家

這個到底有幾*GB啊？

也太多資料夾了吧！

喀嚓

*Gigabyte (GB)：資料的容量單位。

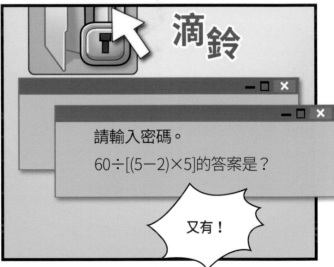

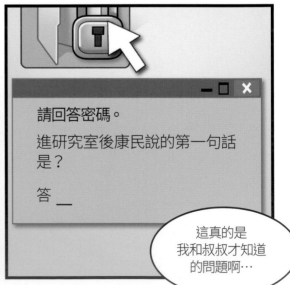

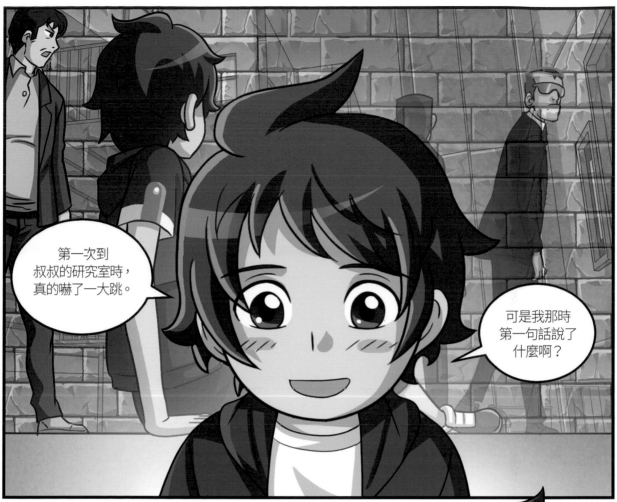

第一次到
叔叔的研究室時，
真的嚇了一大跳。

可是我那時
第一句話說了
什麼啊？

請回答密碼。

答＿ 哇～好酷啊！

答錯1次，
還剩2次作答機會。

確認

請回答密碼。

答＿ 您好？

答錯2次，
還剩1次作答機會。

確認

嗯…

喀噠

喀噠

新增資料夾

「8路之5」與「Smile」

「8路之5」真的有這個地方啊？

8路之5

這裡有什麼嗎？

東張

西望

你怎麼來到這裡的？

嗯？就…

轉

借過。

啪噠

這位大叔！

轉頭

請問…
您知道Smile嗎？

去18棟15號
看看吧。

轉

找到了，
18棟。

15號

轉開

緊張

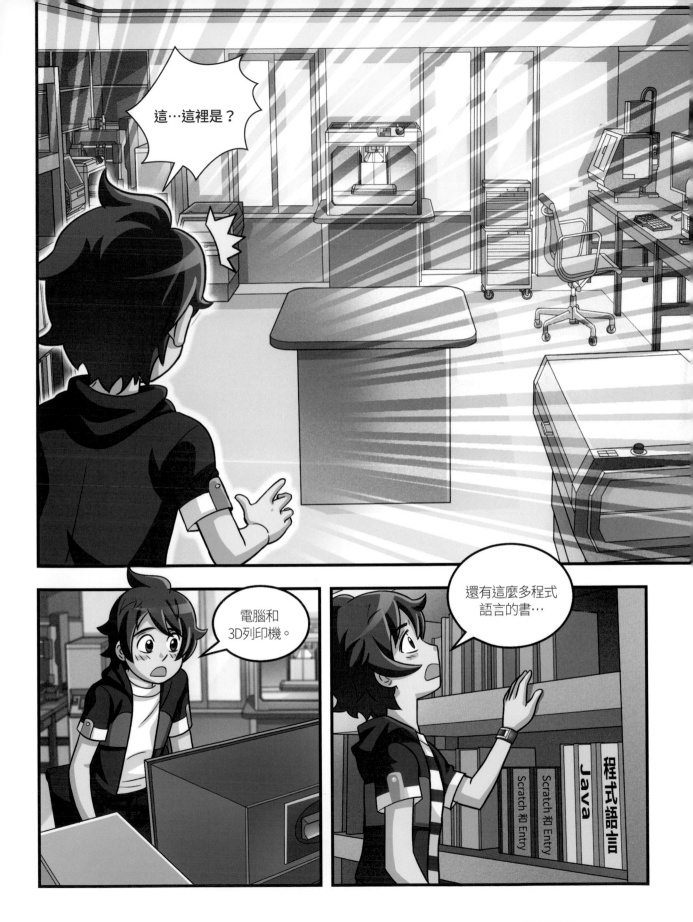

太厲害了！
只要照做，
就可以打造出
Smile嗎？

太感謝了，
叔叔…

噄一

咻

咻 咻

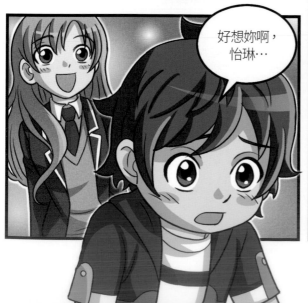

好想妳啊，
怡琳…

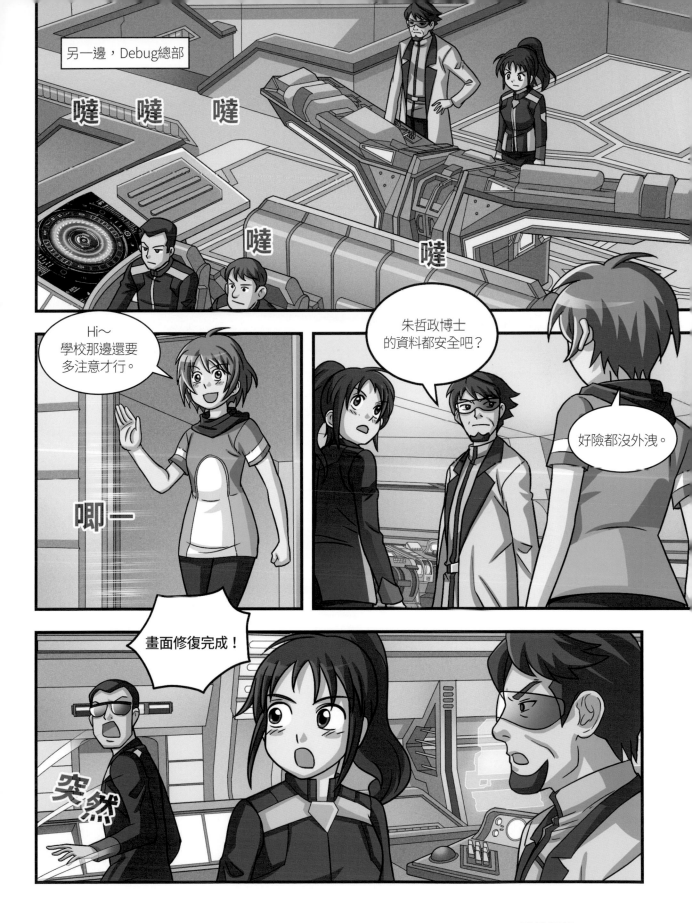

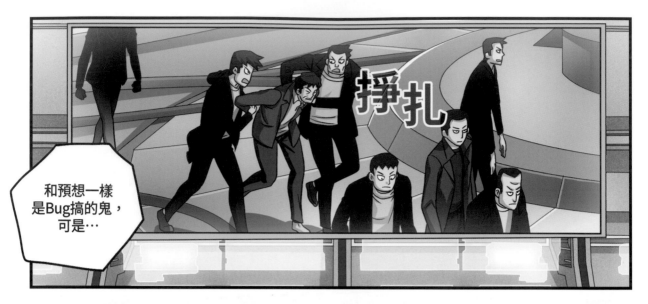

和預想一樣
是Bug搞的鬼，
可是…

學校制服？

OK！果然
在學校裡，還提到
了動作Bug，看來我們
要注意一點。

點頭

就拜託妳了。

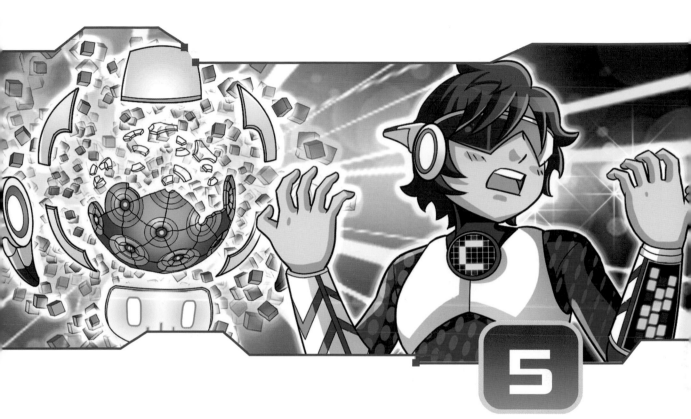

你好啊，Smile！

照著朱哲政指示來到祕密基地的康民，
看到3D列印機後開始打造Smile的機身，
並且就在Debug繃緊神經的時候，
康民面臨了人生最大的變化！

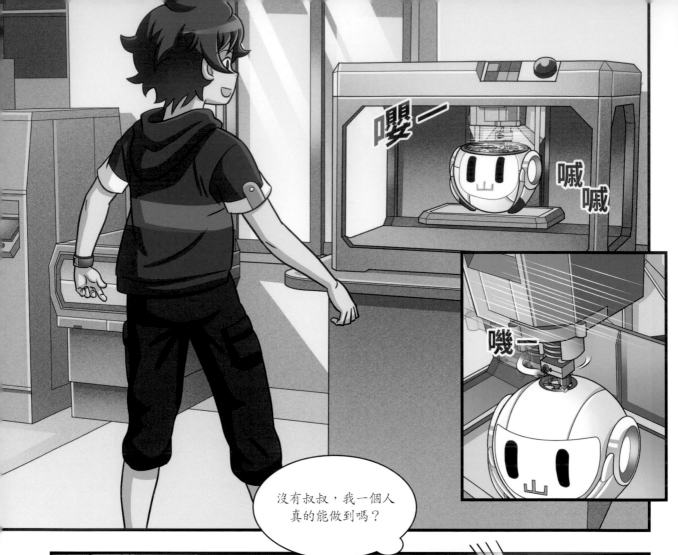

沒有叔叔，我一個人真的能做到嗎？

咦？
跑去哪裡了？

咻

消失不見了嗎？

瞄

劉康民先生。

我在這裡。

鬼啊！
有鬼！

呃啊啊啊

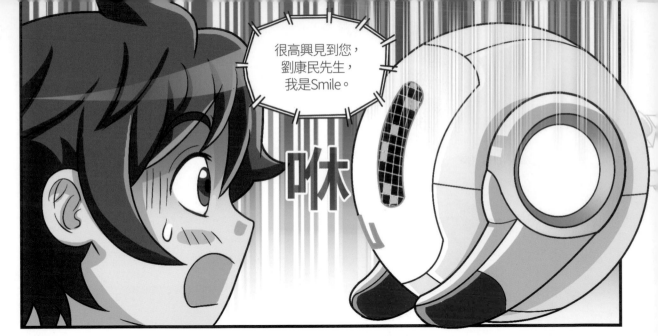

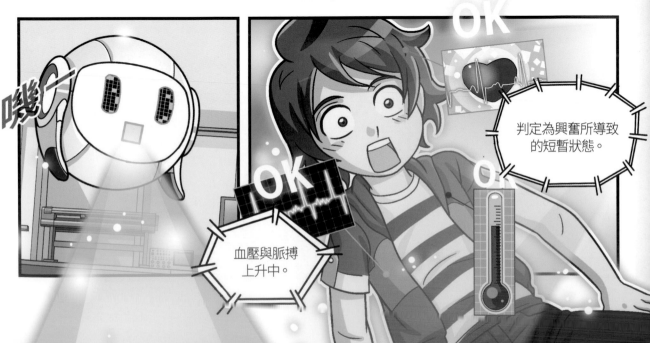

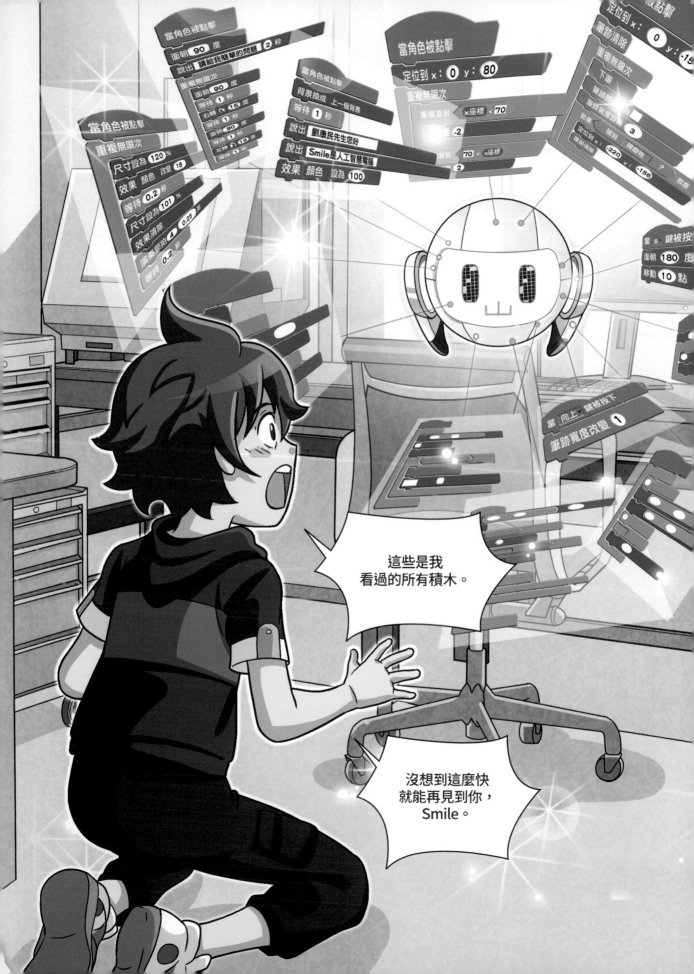

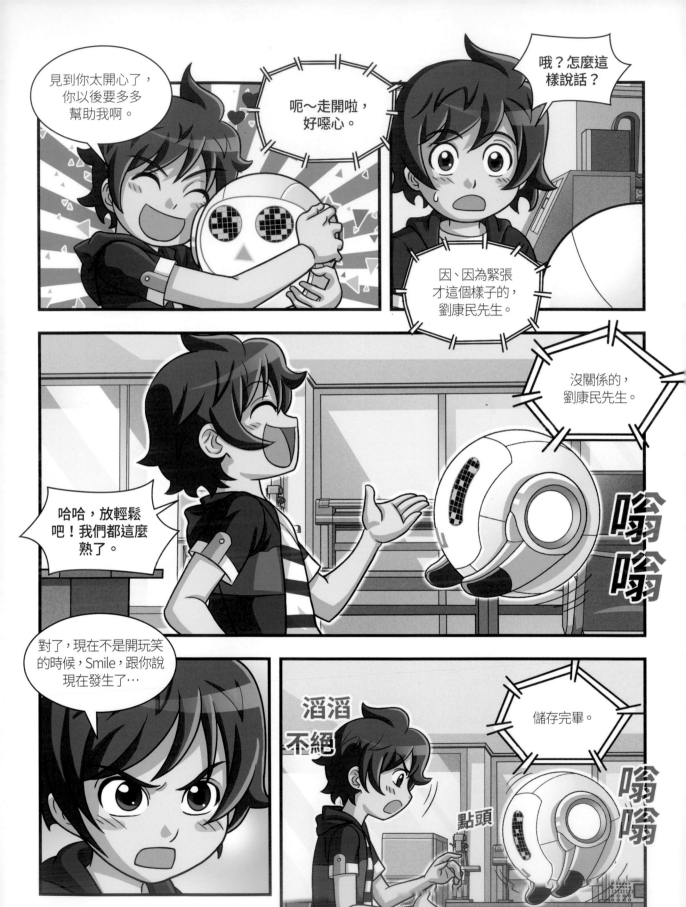

Bug王國基地

給我進去！

動作快點！

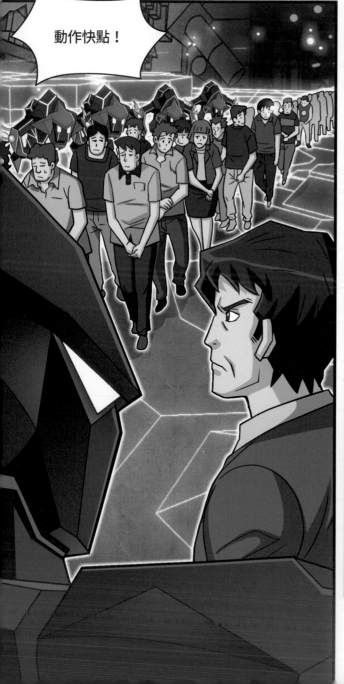

到底
有多少人！

就算有很多感染病毒
的人有什麼用呢？高
階Bug的誕生，如果
沒有像怡琳一樣的人
存在的話…

因此才需要你的
幫助啊，人類犯下的
錯誤，才更容易
影響人類。

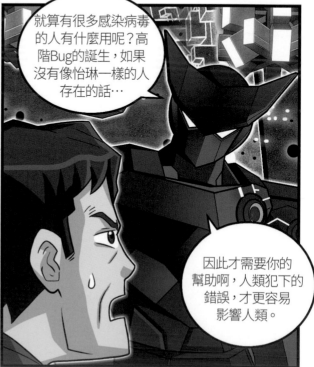

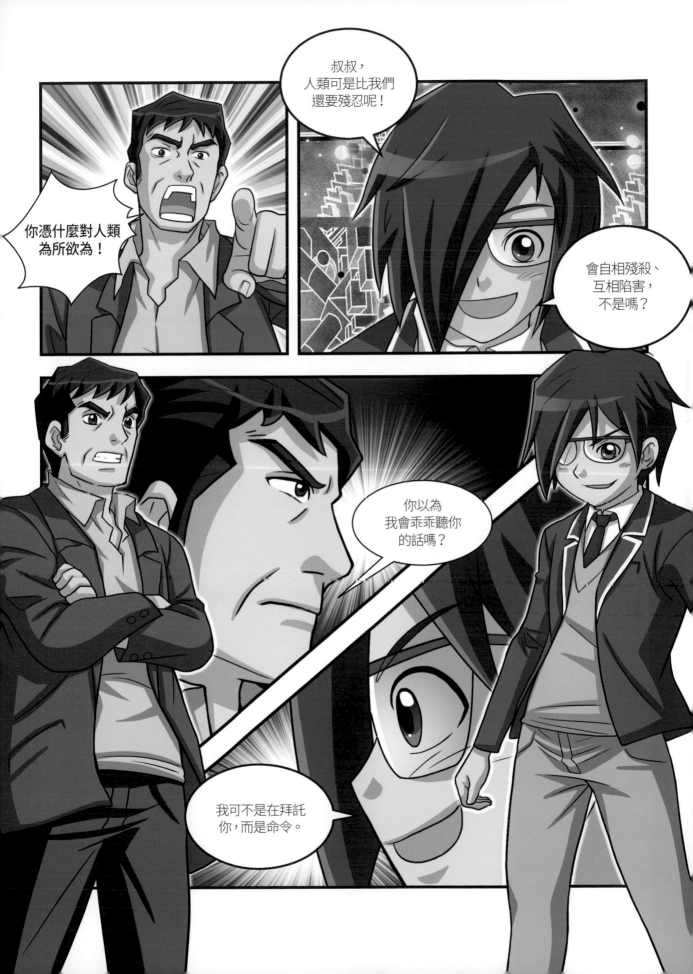

日子一天天過去，康民的能力也逐漸提升。

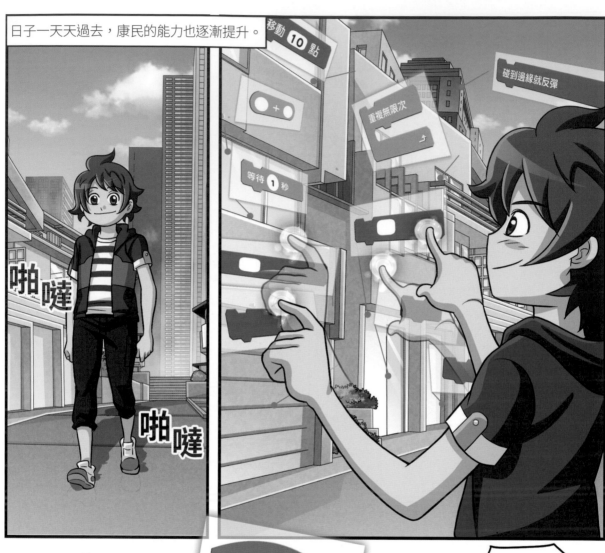

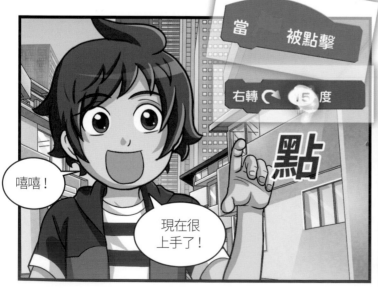

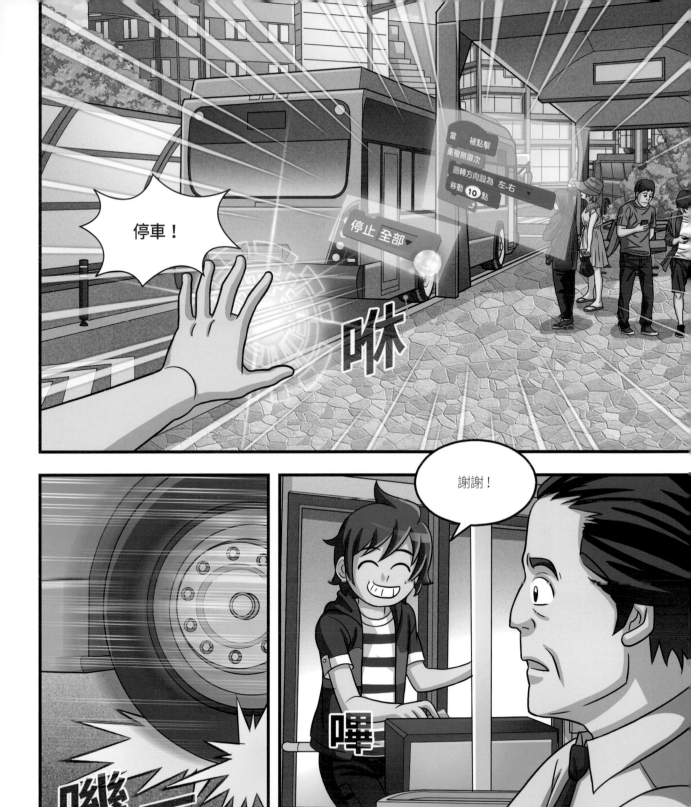

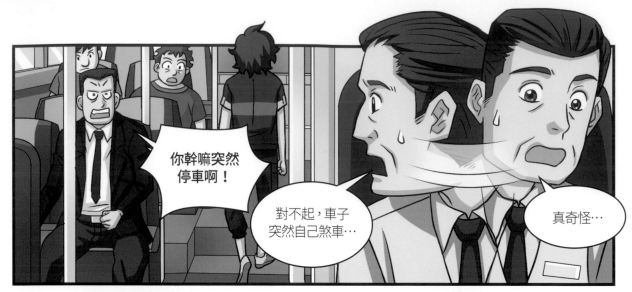

你幹嘛突然停車啊!

對不起,車子突然自己煞車…

真奇怪…

坐下

噗一

因為我,惹大家生氣了。

不該隨意停下公車來練習的…

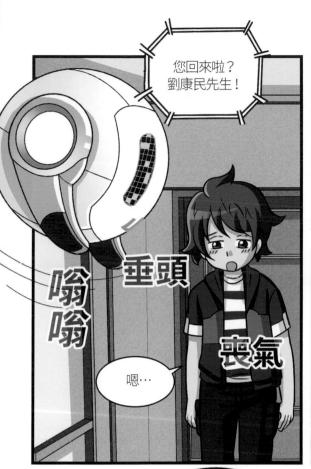

您回來啦？
劉康民先生！

垂頭

嗡嗡

喪氣

嗯⋯

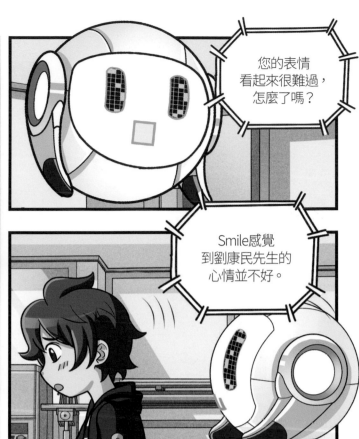

您的表情
看起來很難過，
怎麼了嗎？

Smile感覺
到劉康民先生的
心情並不好。

我們的計畫是
趕快找到次元之門，
進入Bug王國
對吧？

是的，沒錯。

然後救出怡琳，
並保護人類世界免於
Bug王國的侵害。

你好啊，Smile！　**139**

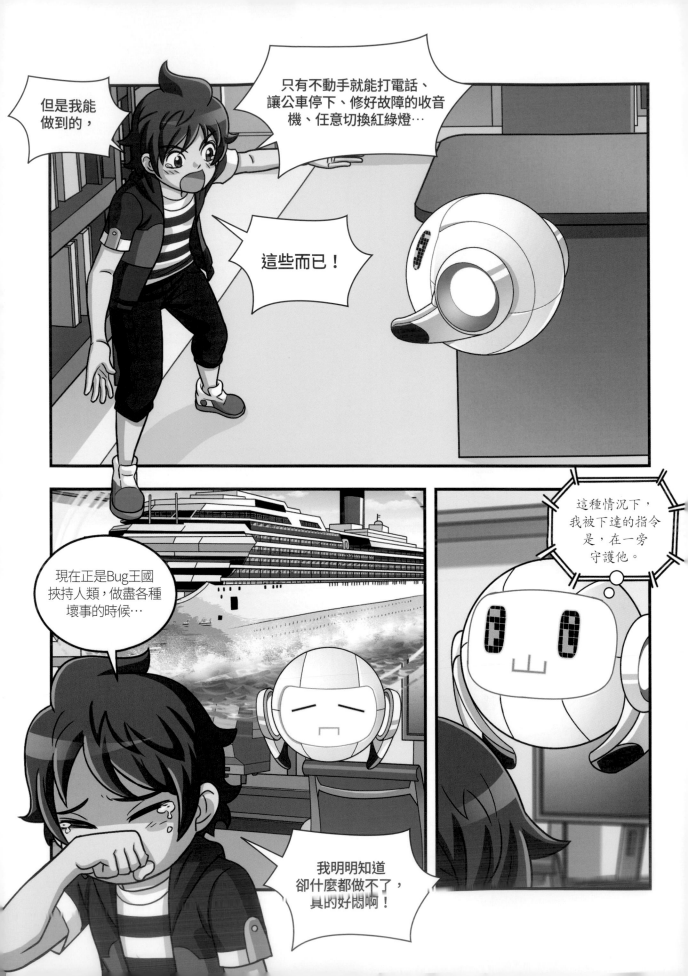

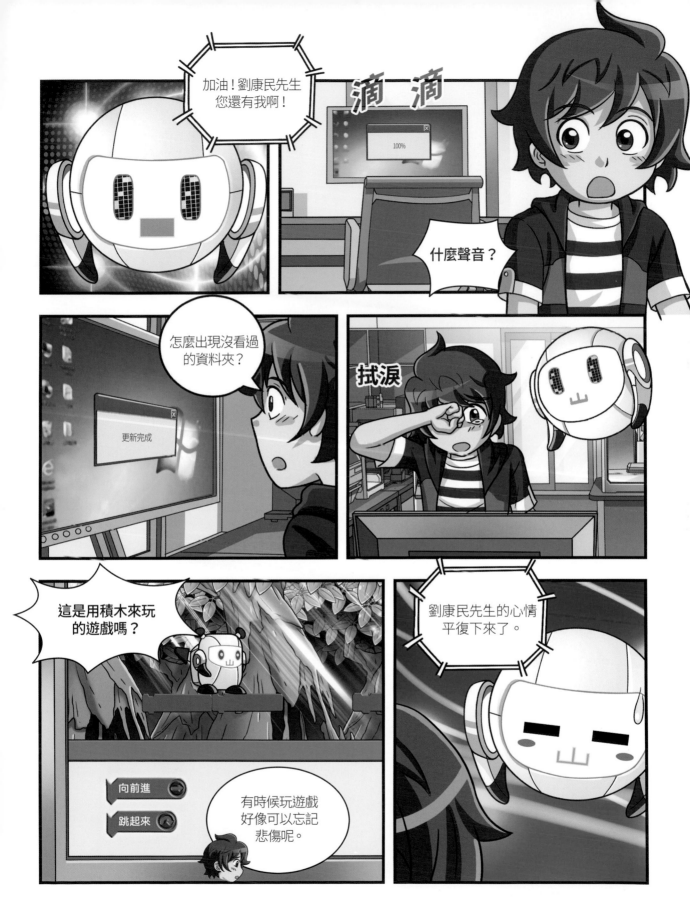

點擊開始時
向前進 →
向前進 →

喀噠

咻

噢～不！

果然是叔叔風格的遊戲。

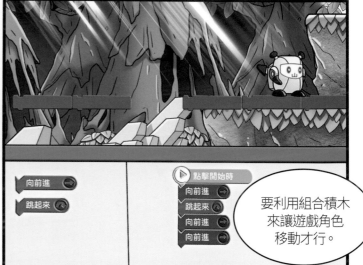

向前進 →
跳起來 ◉

點擊開始時
向前進 →
跳起來 ◉
向前進 →
向前進 →

要利用組合積木來讓遊戲角色移動才行。

啊，真不容易，要加兩個跳起來的積木才行。

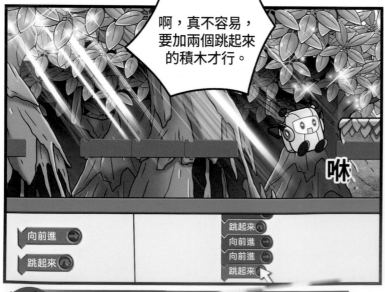

咻

向前進 →
跳起來 ◉

跳起來 ◉
向前進 →
向前進 →
跳起來 ◉

我知道了，向前進的積木一個，跳起來的積木一個，向前進的積木兩個…

Coding man
練習本

有發現腳本的錯誤嗎？
跟著165頁的內容親自做做看吧！

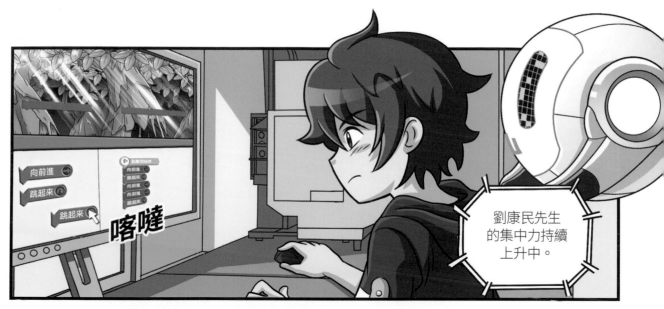

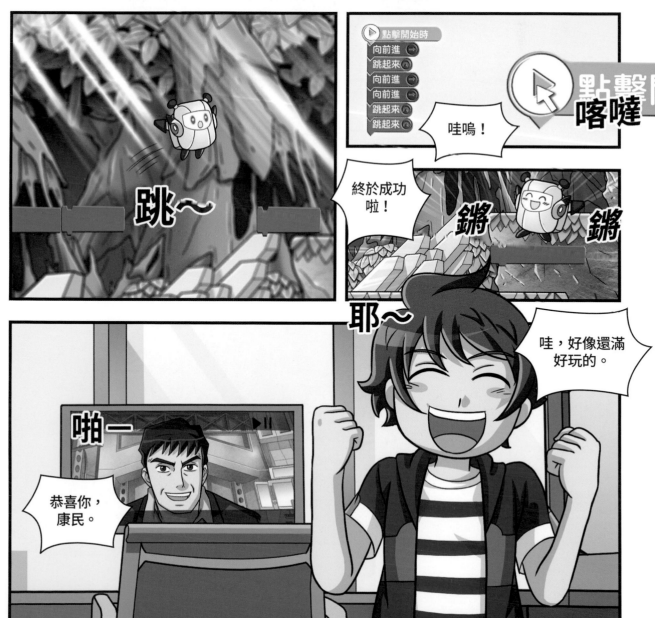

叔叔？

轉頭

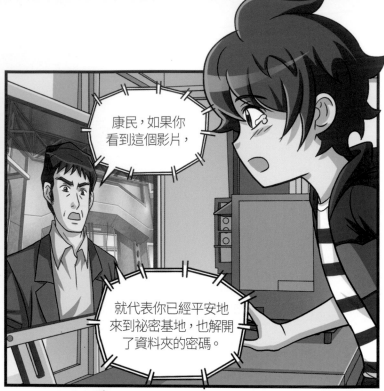

康民，如果你看到這個影片，

就代表你已經平安地來到祕密基地，也解開了資料夾的密碼。

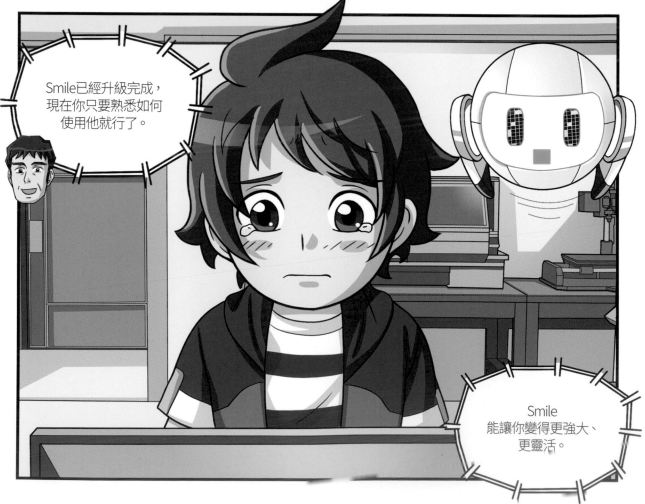

Smile已經升級完成，現在你只要熟悉如何使用他就行了。

Smile能讓你變得更強大、更靈活。

很抱歉，
讓你承擔這些
事情。

啪一

叔叔！

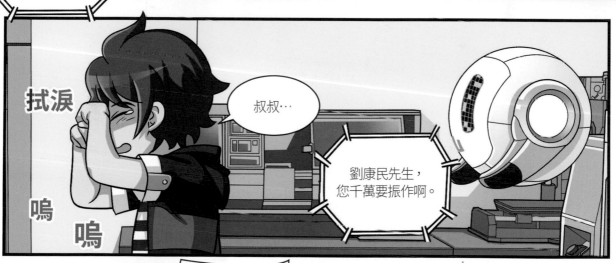

拭淚

嗚

嗚

叔叔…

劉康民先生，
您千萬要振作啊。

Smile，
你還有其他的
使用方法嗎？

這個部分
我被設定為無法
自行回答。

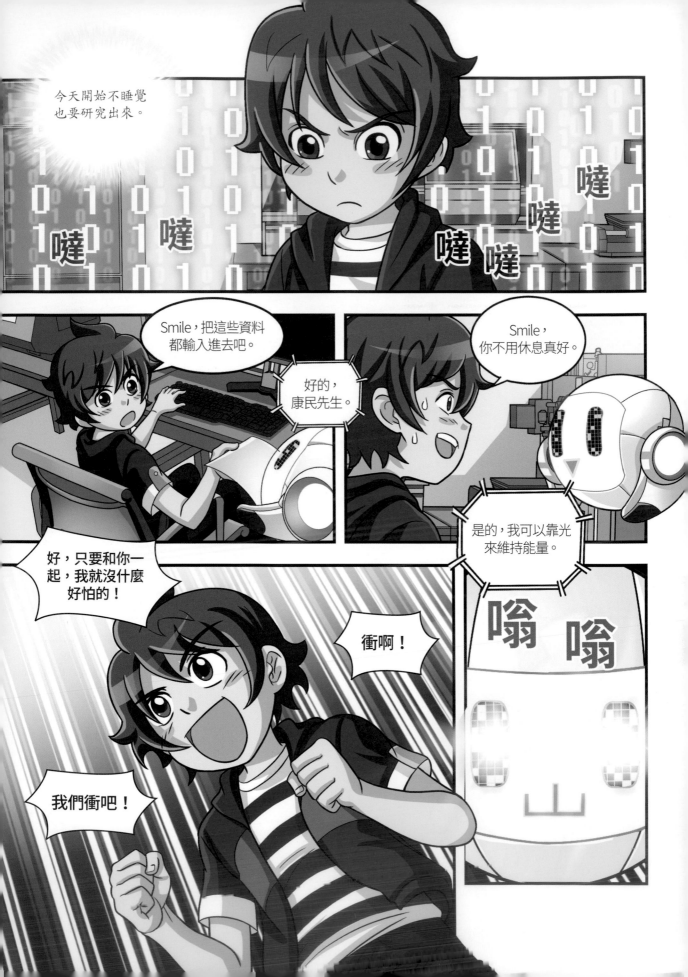

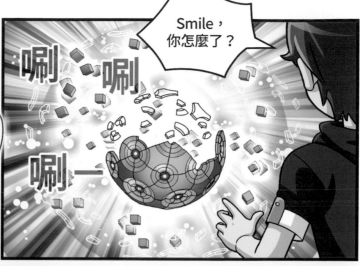

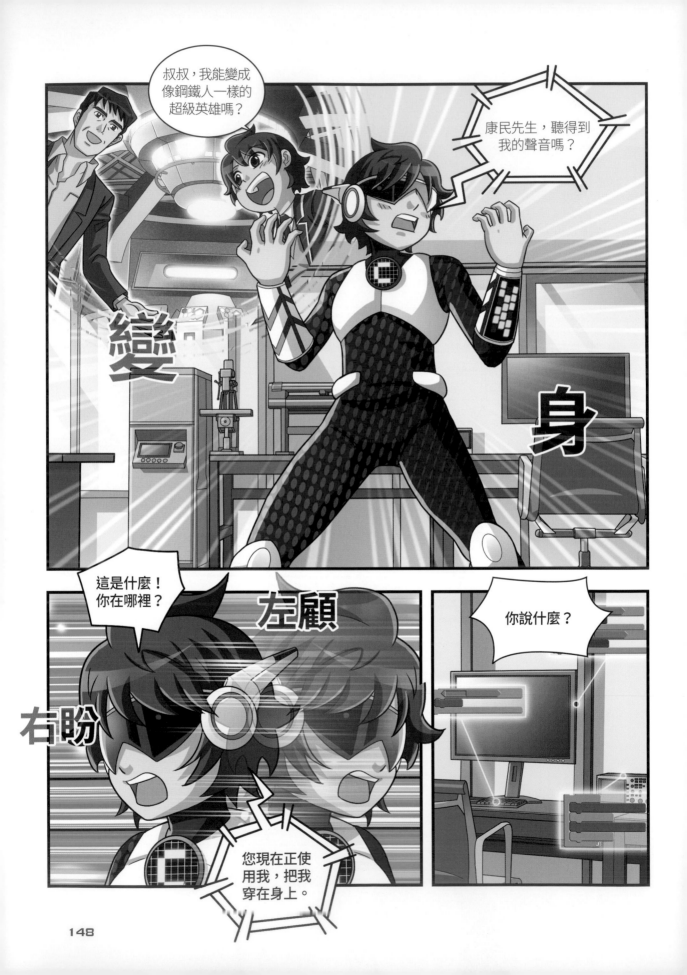

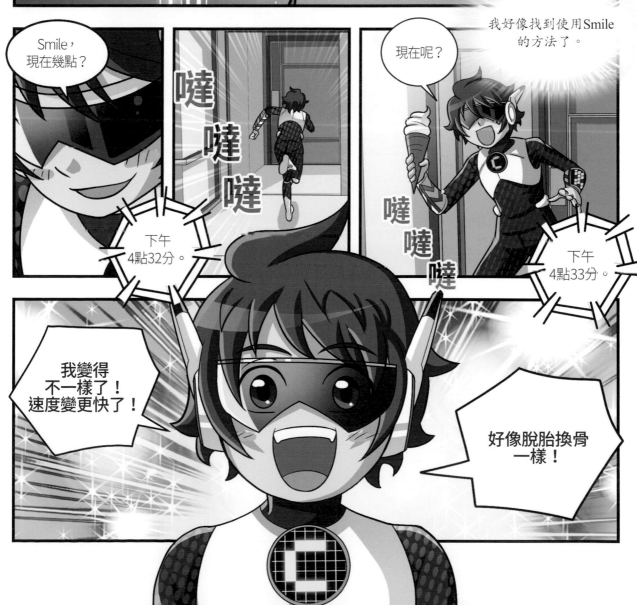

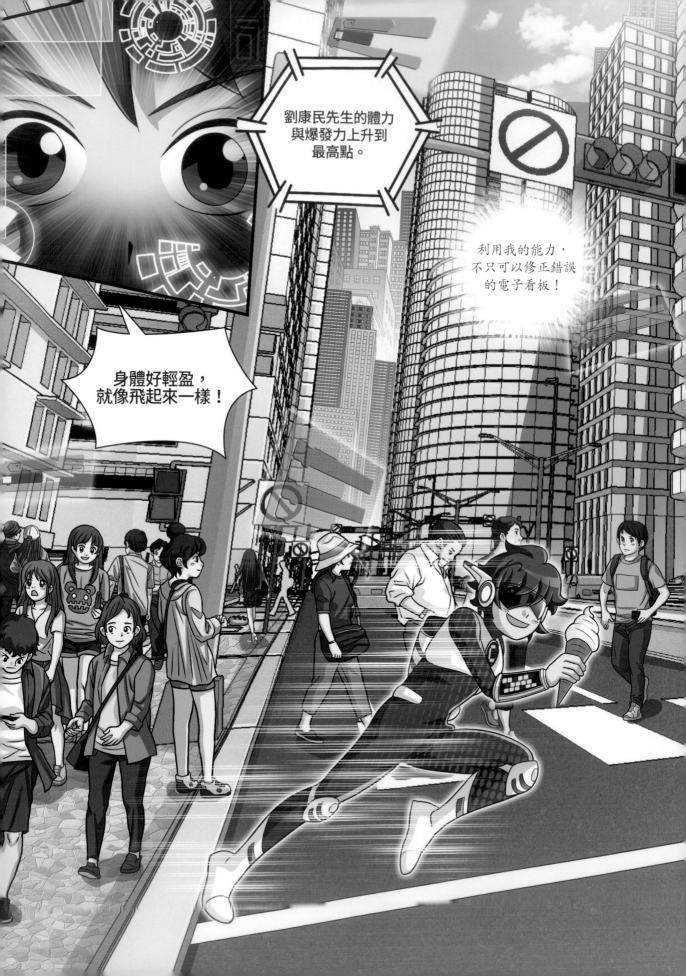

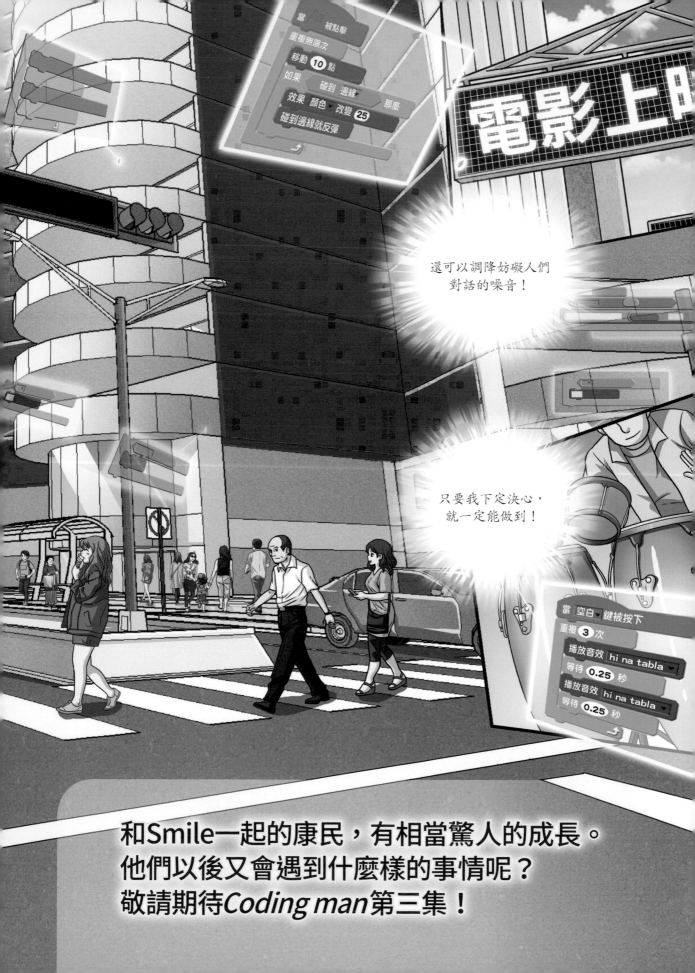

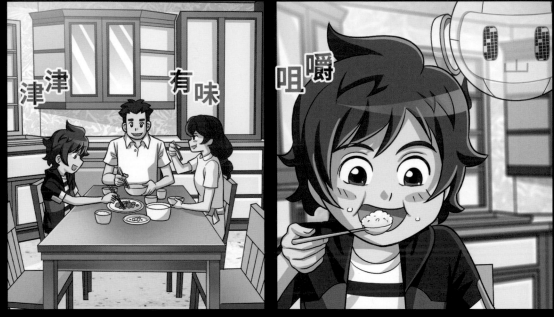

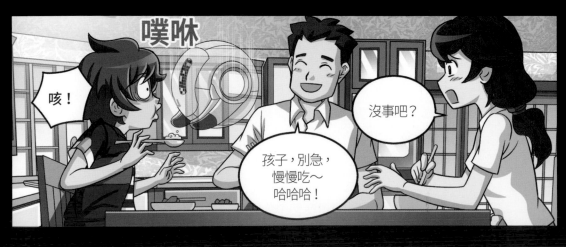

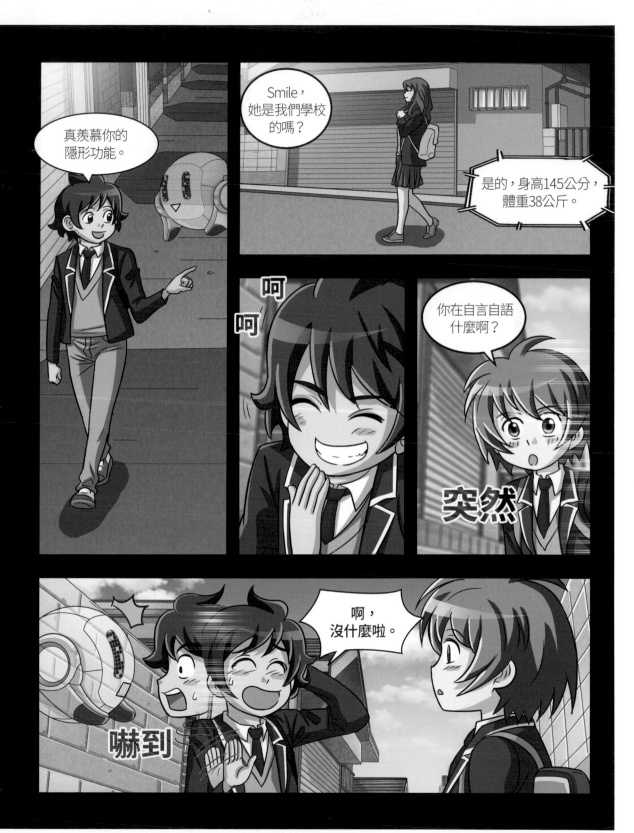

像電腦一樣思考？

第四次工業革命

本書第24頁

朱哲政叔叔向康民解釋了第四次工業革命。

現在機器人已經能替人類處理很多事情。

在醫院或是銀行時，他們能幫助顧客處理事務；在鄉下農村也能協助培養出適合農作的肥沃環境，幫助作物生長，或是做一些辛苦的農作；環繞在地球周邊觀測天文、預測氣象、傳輸通訊的人工衛星中，也有專門檢修它們的機器人，因此在機器人、人工智慧、生命科學的主導之下，為產業帶來巨大影響的現代，稱之為第四次工業革命。

產業的變化

機器人不像人類會生病，也不需要任何休假，就算是做不停重複和辛苦的工作，機器人也不會有任何的怨言。最近的機器人甚至可以做到宛如真人一般地行動，因此有不少領域的勞工還陷入被機器人搶飯碗的危機。朝著這個趨勢，我們致力於尋找機器人做不到的事情，或是機器人可以做得更好的事情。

運算思維

現在，為了解決未來的問題，最重要的是什麼呢？

就是與電腦對話的能力。

為了能夠好好利用有邏輯與能程序性地解決問題的電腦，必須要理解電腦的思考過程。

舉例來說，請想像餐廳內有機器人店員，為了讓這個機器人能夠自動進行工作，需要將所有情況與處理順序的所有資訊輸入進去。

等待客人、告知菜單、接受點餐、結帳、打包，當然還有迎接客人和帶位，有小孩的時候詢問是否需要兒童座椅等，所有的狀況都需要設定完成。

根據狀況的多樣性與系統性，機器人店員的行事方式也會有所不同，這裡最重要的是運算思維。運算思維是對於程式開發的正確思考方式，也是在數位化時代中必須具備的思考能力，這裡強調coding的理由就是因為coding是培育運算思維的重要利器。

Point

第四次工業革命是融合先進資訊與通訊技術，為現代社會帶來革命性的改變。

隨著擁有多項功能的機器人出現，也為人類的工作機會帶來了變化。

Coding是培育運算思維的重要利器。

Coding小測驗

答案與解說：168頁

■ 下列關於第四次工業革命的敘述，哪個人說的是正確的呢？

宥彩：以農業為主的社會。

景植：人工智慧扮演的角色越來越重要。

怡琳：由於機器發達，已經可以大量生產。

為了達成目標的排序

排序

本書第15頁

① 安裝相機app
② 拍照
③ 儲存照片

「安裝相機app、拍照、儲存照片」是很理所當然的順序對吧？

但是如果改變順序的話，理所當然的事也會變得很困難。

在coding時最常出現的用語應該就是演算法。

而演算法中最重要的就是順序，在數學或是電腦方面，比起順序，更常稱之為排序。

演算法

本書第36頁

利用邏輯性思考來決定順序是很重要的。

演算法是指「解決問題的步驟或方法」，被使用在多種狀況，說一句話或者拍一張照，摺紙或是解一道數學題目等等，這些所有需要順序的行動中，都存在著演算法，在數學或電腦方面更是指解決重複產生的問題而實行的步驟。

在電腦中，演算法是指執行一個指令後，下一步要處理什麼事，再來又要收集什麼樣的檔案，怎麼樣處理才行等等，這些對電腦下達具體指令的步驟集合在一起。

只是要實行演算法，一定要有結果，對於輸入的命令準確地執行後，呈現有效的結果才算是執行演算法，並且讓結果更快、以更節省空間的方式呈現結果的演算法，才能被認為是更有效的。

順序圖

形狀	內容
	開始與結束
	判斷要選擇哪一個
	輸入資料、計算等處理
	印刷選擇的物件

▲順序圖的圖形意義

為了理解複雜的演算法，過程可以用記號和圖形簡單的呈現出來，就是繪製順序圖，這在寫電腦程式中常常使用。右邊是從拍照到儲存整個流程的順序圖，如果電腦進行和右邊順序圖一樣的演算法，那麼到儲存照片之前，會不斷反覆進行拍照的動作。

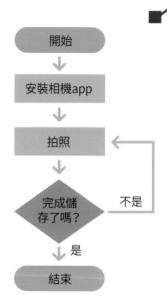

Coding小測驗

答案與解說：168頁

我們所做的許多事情都有順序，就連打掃也有分成準備、實行和結束的階段，每一個階段也存在著順序。看完下方的敘述後，想想看下方空格應該要填入什麼樣的動作。沒有固定的答案，但每一個行動最好都是最有效率的。

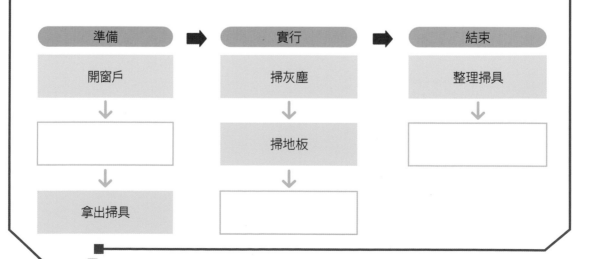

我的電腦我來守護！

電腦容量

本書第117頁

康民的USB記憶體容量為128GB。

點擊兩下桌面上的「本機」圖案，就會出現如下圖，可以看到硬碟的容量。（註：本書採用Windows 10作業系統）

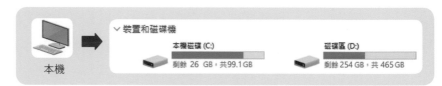

C磁碟還有26GB，D磁碟還有254GB的可用容量。

GB(Gigabyte)作為資料的容量單位，通常一部電影的容量是1~1.4GB左右。

如果可用容量已滿的話，會造成執行程式的記憶體速度變慢等各種問題，所以最好能刪除不必要的資料。

外部儲存裝置

本書第85頁

朱哲政叔叔將重要的資料保存在外部儲存裝置中。

如果沒有要刪除的資料，又需要更多硬碟容量時，請試試看利用外部儲存裝置。我們經常使用的就是USB，體積不大，不需要電池，而且儲存的容量也有多種選擇，以及將電腦本身的硬碟外接使用的外接式硬碟，現在也被廣泛使用中。

資訊安全

外部儲存裝置的另一個優點是資訊安全。

在沒有連接網路的狀態下保管，只有在使用者需要的時候才會存取，可以安全地保存資料。現代社會中網路對於電腦影響之大，所造成的問題也越來越嚴重。

資料備份

所有的備份資料都在這裡呢！

本書第41頁

康民也有資料備份的習慣。

韓國在2011年，因為網路個人資訊洩露的事件發生，導致3500萬人的個資遭到洩漏。

很可惜地，現在還沒有任何方法可以完全預防個資外洩，我們只能做好資料備份，將一樣的資料進行複製並且保管，才能在電腦遭受病毒、故障或網路攻擊之前，安全守護好資料。

Point

點擊兩下桌面上的「本機」，可以了解硬碟整體容量和剩餘的容量。

如果硬碟容量不夠的話，可以利用USB或是外接式硬碟等外部儲存裝置。

為了資料的安全保管，別忘了時常備份喔！

Coding小常識　勒索病毒

勒索病毒(Ransomware)的英文單字是由代表贖金的Ransom與代表製品的Ware這兩個單字組合而成，指未經使用者同意，擅自將使用者的電腦檔案加密，如果使用者想要解開密碼，就必須要付錢才能解決的惡意程式。2017年5月，韓國也深受其害，許多的電腦檔案都被勒索病毒加密，最後導致檔案無法回復，尤其以公司或者是許多桌上型電腦一起使用的地方，遭到勒索病毒感染的危險性會更高，因此資料還是各自保管會比較安全。

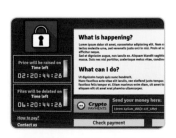

▲感染勒索病毒的電腦示意圖

人類與機器的溝通

如果有外國人向各位問路的話,該怎麼辦呢?

能用流利的英語回答固然很好,如果沒辦法的話,至少也能透過比手畫腳來表達。

不管用任何方式,只要讓對方理解我想傳達的意思,就代表完成了「溝通」這件事。

人類與機器

與機器的溝通和人與人之間的溝通是不一樣的。

豐富人類生活的機器們,過去也是單方面地聽從人類的指令來行動,要它前進就得向前走,要它搬重物它也會搬。如果突然故障的話,只好丟棄機器了,和機器的溝通若無法順利完成,就會產生錯誤或是造成故障。

人類與機器的溝通

康民透過臉部辨識而被允許進入。

但是現代的機器與以往有些不同。

要是電池沒電了,短時間內就可以迅速充電;超過所需的火力時,瓦斯爐也會自動關閉。

給予機器指令的方式也變得多樣化,和過去單純地按下按鈕啟動機器不同,觸碰液晶螢幕,或是透過使用者的聲音、人臉輪廓、眼睛虹膜等,來辨識身分並且啟動機器;或者是「室內溫度提高的話,自動開啟空調」、「有人接近的話警鈴就會響起」等等,透過這些設定來自動執行。是不是和過去的溝通方式很不一樣呢?

未來會透過規模龐大但精細地來輸入機器的設定,甚至會讓人產生「宛如人類一樣」的錯覺。

狀況判定技術

在Bug越來越接近時,警示音就會越來越大聲,這樣的設定也是人類與機器溝通的例子。

如果機器自己能掌握使用者的喜好,或是自動管理行程的話,那該有多好呢?機器已經持續的收集許多資料,就像人的思考方式一樣,為了提供更精準的服務而開發的狀況判定技術。

拿手機時,上面的感應裝置會自動偵測使用者何時去了哪裡、和誰聯絡、何時要上課、何時要去玩等等,掌握這些情報後,再依此提供服務。

能讓這種技術成真的就是來自深度學習的技術,深度學習是指電腦整理大量資料後,自己從中學習的技術。處理的資料量越多,機器的預測準確度也會提升。

Coding小常識　　人工智慧機器人,蘇菲亞的演講

聯合國在2017年公開的影片中,以人工智慧(AI)機器人「蘇菲亞」的演講畫面,得到165萬的播放次數,獲得最高的人氣。

這個影片在2017年10月,蘇菲亞站在美國紐約一個講堂,傳達了她對於AI未來的驚人想法。「如果好好利用AI的話,全世界的糧食和能源都能得到更有效率的分配。只是為了讓AI用在正確的地方,還需要有人類的管理」等等,且面對聯合國相關人士的提問,都能毫無中斷地回答。以知名演員奧黛麗赫本的臉孔為範本打造的蘇菲亞,可以在臉部展現人類的62種表情。

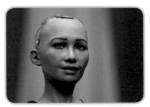

▲人工智慧機器人蘇菲亞

必須要熟悉Scratch的選單才有辦法做出各式各樣的專案。

請看第30頁，康民也還在摸索Scratch的階段。

閱讀下方的說明後，跟著試試看吧！

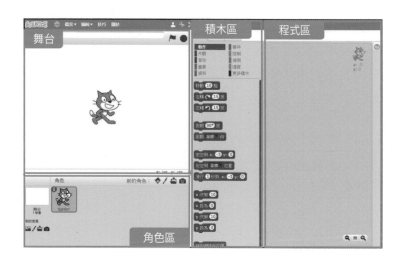

1. 請點選舞台左邊的 ⊕ ，並嘗試變換Scratch的各國語言。

2. 點擊選單的「檔案」後，請問下方出現的細部選單中第三個選項是什麼呢？

① 新建專案　　② 從電腦挑選　　③ 下載到你的電腦　　④ 還原

3. 我們現在要為貓咪裝飾舞台背景。請點選角色區左邊的 🖼 ，分類中的「室內」，並選出所有能找到的背景。

① 廁所　　② 網咖　　③ 臥室　　④ 舞台

屬於哪一種腳本呢？

和康民在67頁中所做出的東西一樣，將需要的積木組合在一起就稱之為腳本。腳本的執行可以透過舞台來看，只要有一個失誤就會無法執行。

讓我們來看看最基本的腳本。

▲開啟Scratch之後，舞台出現的第一個畫面。

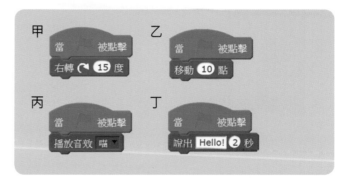

1. 點擊甲和乙的 🚩 之後貓咪會怎麼動呢？

甲 -- 乙 --

2. 需要音響裝置的腳本是什麼呢？為什麼需要呢？

--

3. 開啟Scratch之後，請試著做出和丁一樣的腳本，並且修正為10秒內說「Hello！」的腳本。

選取需要的積木

建立讓貓咪不停左右移動的專案。

請看 圖示 之後回答問題。

圖示

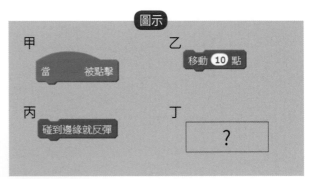

1. 為了要不停左右移動,「丁」需要放入什麼積木呢?

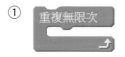　　　　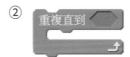　　　　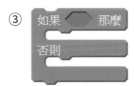

2. 請依照積木組合的順序填
 入代號。

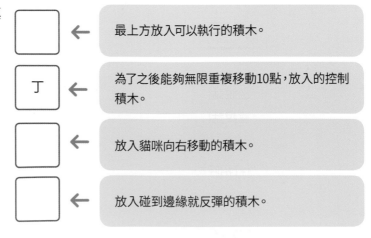

3. 腳本完成後,請按下 🚩 來確認是否成功。

尋找錯誤

康民製作了一個專案:章魚先跟魚打招呼,然後魚被嚇到的可愛場景。可是實際操作之後,就像下圖一樣,章魚和魚同時說話了,讓我們透過填寫下面的空格,來修正錯誤的地方吧!

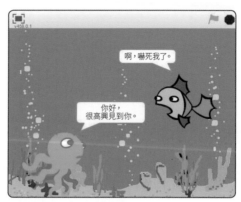

康民製作的專案

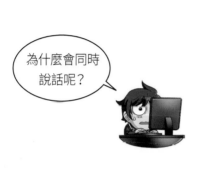

章魚的腳本

當　　被點擊
說出 你好,很高興見到你。 2 秒

魚的腳本

當　　被點擊
說出 啊,嚇死我了。 2 秒

1. 執行章魚的腳本,會說話(　)秒後,
執行魚的腳本時,會說話(　)秒。

2. 如果要設定在章魚打招呼後說話,魚必須要在(　)秒之後開始說話。

3. 魚的腳本中,Ⓐ要放入什麼積木好呢?

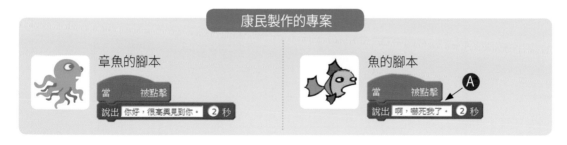

① 等待 2 秒　　② 移動 2 點　　③ 隱藏

最短的路徑

從下圖可以看出康民上學的路徑有兩條,像這樣從一個地點到另一個地點有無數種到達方法,但是如果設定條件的話,答案就一目了然。

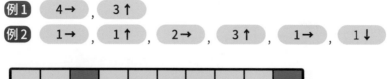

例1　4→ , 3↑

例2　1→ , 1↑ , 2→ , 3↑ , 1→ , 1↓

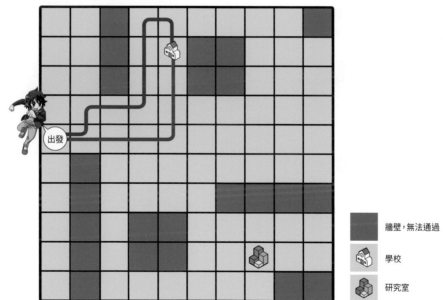

■　牆壁,無法通過

🏫　學校

🧊　研究室

1. 請找出康民前往研究室的三種路徑。

2. 第一題中最短的路徑是哪一條呢?共移動了幾格?

利用規則製作花紋

根據規則和標準，將特定資料增加減少的方式就是演算法。

這次我們掌握規則後來試試看吧！

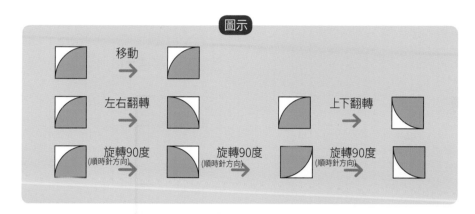

圖示

移動 →

左右翻轉 → 　　上下翻轉 →

旋轉90度(順時針方向) → 旋轉90度(順時針方向) → 旋轉90度(順時針方向) →

1. 足球的花紋也是有規則的，下列哪一個是足球**沒有**使用的形狀呢？

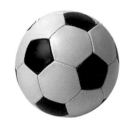

① 正方形

② 正五邊形

③ 正六邊形

2. 將下方的方塊利用移動、翻轉或旋轉的方式，來創造一個好看的花紋吧！

155頁

景植

157頁

例　將物品放回原處
例　拖地板
例　關上打開的窗戶

162頁

2.③

3.③,④
➡「背景範例庫」的分類中,點擊「室內」就可以找到臥室(bedroom)以及舞台(stage)。

163頁

1.甲:順時針方向旋轉15度。
　乙:向(右邊)移動10點。
2.丙,需要有發出「喵」叫聲的積木腳本。
3.

➡將數字2改成10。

164頁

1.①

2.

➡可在角色的[info]中改變迴轉方式。

165頁

1.2 / 2
2.2
➡魚要等章魚說完話2秒才行。
3.①

166頁

1. 例　5→　4↓　2→

　例　4→　2↓　1→　2↓　2→

　例　2→　2↓　3→　1↓　2→　1↓

2. 11 格
➡例　往右之後再往下移動即可。

167頁

1.①
2.例

劉康民預告

Bug王國的動作Bug誕生了,
所以在第三集中可以看到很多Scratch的
動作積木以及相關的專案,
還有無人機、VR、操作系統等故事都會
一起出現喔!